民族管弦乐队乐器法

MINZU GUANXIAN YUEDUI YUEQI FA

朱晓谷 著

全国『十三五』系列规划教材
全国普通高等院校音乐专业系列教材

苏州大学出版社
Soochow University Press

图书在版编目（CIP）数据

民族管弦乐队乐器法 / 朱晓谷著. — 苏州：苏州大学出版社，2016.1（2021.6重印）

ISBN 978-7-5672-1536-8

Ⅰ. ①民… Ⅱ. ①朱… Ⅲ. ①民族器乐—管弦乐法 Ⅳ. ① J614.4

中国版本图书馆CIP数据核字（2015）第250440号

书　　　名：	民族管弦乐队乐器法
著　　　者：	朱晓谷
责任编辑：	王　琨　洪少华
装帧设计：	吴　钰
出 版 人：	张建初
出版发行：	苏州大学出版社　（Soochow University Press）
社　　　址：	苏州市十梓街1号　邮编：215006
印　　　刷：	苏州工业园区美柯乐制版印务有限责任公司
邮购热线：	0512-67480030
销售热线：	0512-67481020
开　　　本：	787mm×1092mm　1/16　印张：14.75　字数：300千
版　　　次：	2016年1月第1版
印　　　次：	2021年6月第5次印刷
书　　　号：	ISBN 978-7-5672-1536-8
定　　　价：	58.00元

凡购本社图书发现印装错误，请与本社联系调换。
服务热线：0512-67481020

前　言

　　我的老师胡登跳先生在三十年前出版了《民族管弦乐法》一书，在音乐界产生了很大的影响，该书是学习、了解民族乐器（包括配器）的学术著作和优秀教材。

　　我长期在上海音乐学院教授民族管弦乐法，深感民族乐器发展很快，特别是改革开放以来，在乐器改革、音乐创作以及演奏中，出现不少新的乐器、新的乐曲和新的技法。笔者现将自己在教学及创作实践中的心得，包括乐器性能、演奏技法、配器手法等，分上、下两部予以较为详细的论述，上部为《民族管弦乐队乐器法》（主要是汉族地区），下部为《民族管弦乐队配器法》。

　　本书在写作过程中得到了上海音乐学院王建民、刘英、王永德、李景侠、詹永明、徐超铭、吴强、成海华、戴晓莲、霍永刚、王蔚、祁瑶、齐欢、彭瑜、王昆宁等同仁的大力帮助，在此表示诚挚的感谢！

朱晓谷
于上海音乐学院

目　录

前　言

第一编　吹管乐器

第一章　竹　笛……………………………………………………………（3）
第一节　调………………………………………………………………（6）
第二节　音域、音色、音量……………………………………………（7）
第三节　技　法…………………………………………………………（8）
第四节　同类乐器简介…………………………………………………（21）

第二章　唢　呐……………………………………………………………（27）
第一节　调………………………………………………………………（27）
第二节　音域、音色、音量……………………………………………（28）
第三节　技　法…………………………………………………………（31）
第四节　同类乐器简介…………………………………………………（40）

第三章　笙…………………………………………………………………（44）
第一节　调………………………………………………………………（44）
第二节　音域、音色、音量……………………………………………（45）
第三节　技　法…………………………………………………………（47）
第四节　同类乐器简介…………………………………………………（55）

第二编　弹拨乐器

第一章　琵　琶……………………………………………………………（59）
第一节　调………………………………………………………………（60）
第二节　音域、音色、音量……………………………………………（60）
第三节　技　法…………………………………………………………（61）
第四节　派　别…………………………………………………………（79）

第二章　柳　琴 ……………………………………………………（80）
第一节　调 ………………………………………………………（80）
第二节　音域、音色、音量 ……………………………………（80）
第三节　技　法 …………………………………………………（81）
第四节　同类乐器简介 …………………………………………（89）

第三章　阮（阮咸）……………………………………………（91）
第一节　调（中阮）………………………………………………（92）
第二节　音域、音色、音量 ……………………………………（93）
第三节　技　法 …………………………………………………（93）
第四节　同类乐器简介 …………………………………………（98）

第四章　三　弦 ……………………………………………………（99）
第一节　调 ………………………………………………………（99）
第二节　音域、音色、音量 ……………………………………（99）
第三节　技　法 …………………………………………………（100）

第五章　扬　琴 ……………………………………………………（112）
第一节　调 ………………………………………………………（112）
第二节　音域、音色、音量 ……………………………………（112）
第三节　技　法 …………………………………………………（114）

第六章　古　筝（筝）……………………………………………（120）
第一节　调 ………………………………………………………（120）
第二节　音域、音色、音量 ……………………………………（121）
第三节　技　法 …………………………………………………（122）
第四节　同类乐器简介 …………………………………………（139）

第七章　古　琴 ……………………………………………………（141）
第一节　调 ………………………………………………………（141）
第二节　技　法 …………………………………………………（142）

第三编　拉弦乐器

第一章　二　胡 ……………………………………………………………………（150）

　　第一节　调 ………………………………………………………………………（150）

　　第二节　音域、音色、音量 ……………………………………………………（152）

　　第三节　技　法 …………………………………………………………………（155）

第二章　板　胡 ……………………………………………………………………（163）

　　第一节　调 ………………………………………………………………………（163）

　　第二节　音域、音色、音量 ……………………………………………………（164）

　　第三节　技　法 …………………………………………………………………（166）

第三章　高　胡 ……………………………………………………………………（170）

　　第一节　调 ………………………………………………………………………（170）

　　第二节　音域、音色、音量 ……………………………………………………（172）

　　第三节　技　法 …………………………………………………………………（172）

第四章　中　胡 ……………………………………………………………………（174）

　　第一节　中　胡 …………………………………………………………………（174）

　　第二节　小中胡 …………………………………………………………………（176）

第五章　京　胡 ……………………………………………………………………（178）

　　第一节　调 ………………………………………………………………………（178）

　　第二节　音域、音色、音量 ……………………………………………………（179）

　　第三节　技　法 …………………………………………………………………（179）

第六章　坠　胡 ……………………………………………………………………（183）

　　第一节　坠　胡 …………………………………………………………………（183）

　　第二节　雷　琴 …………………………………………………………………（187）

第七章　革　胡 ……………………………………………………………………（189）

　　第一节　革　胡 …………………………………………………………………（189）

　　第二节　低音革胡 ………………………………………………………………（191）

第四编 打击乐器

第一章 皮革类……………………………………………………………（195）

　　第一节 大　鼓……………………………………………………（196）

　　第二节 定音鼓……………………………………………………（200）

　　第三节 排　鼓……………………………………………………（201）

　　第四节 板　鼓（拍板）……………………………………………（204）

第二章 竹木类……………………………………………………………（206）

　　第一节 木　鱼……………………………………………………（206）

　　第二节 梆　子……………………………………………………（207）

　　第三节 竹　板……………………………………………………（207）

第三章 金属类……………………………………………………………（209）

　　第一节 锣…………………………………………………………（209）

　　第二节 钹…………………………………………………………（215）

附录　部分常用少数民族乐器音域表…………………………………（219）

参考文献…………………………………………………………………（225）

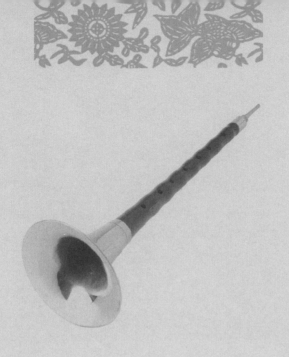

第一编　吹管乐器

第一编　吹管乐器

吹管乐器历史悠久,品种繁多,普及面广,是我国极其重要的民族乐器。在汉族地区以竹笛、唢呐、笙三大类为主。经过不断的改革,每类乐器有高、中、低三个声部组合。

竹笛:有梆笛、曲笛、大笛。在本书中把竹笛分为高音笛(梆笛)、中音笛(曲笛)、低音笛(新笛、大笛),便于和唢呐、笙统一起来。另外,同类型乐器还有箫、排箫、南管、巴乌和葫芦丝(后两种虽是簧片乐器,但竹笛演奏者都会掌握,它们是云南傣族乐器,在汉族地区较普及)。

唢呐:有传统的高音唢呐、大唢呐和加键的高音唢呐、中音唢呐、次中音唢呐、低音唢呐。另外,同类型乐器还有筚篥、双管、单管(高音管)、加键管(包括喉管)。

笙:有高音笙、中音笙、次中音笙和低音笙。高音笙有传统和加键两种。传统从十七簧、二十一簧到二十七簧都有,而现在可用到三十七簧或三十八簧笙(排列法不同)。另外,同类型乐器还有排笙和芦笙(贵州苗族乐器在汉族地区较多用)。

综上所述,吹管乐器自 20 世纪 50 年代开始针对现代乐队组建进行的乐器改革,基本形成高、中、低较全面的音域组合,并为组建大型民族管弦乐队打下较好的基础。

第一章　竹　笛

在吹管乐中竹笛是普及面最广的一组乐器,有梆笛(流传于北方梆子戏中的主要伴奏乐器)、曲笛(流传于南方昆曲中主要伴奏乐器)、新笛(无膜笛)三种。所有贴有笛膜的笛记谱音都比实际音低八度(即低八度记谱)。例如:

记谱音高:　　　　　实际音高:

无膜笛的记谱音高与实际音高相同,如新笛、箫。

记谱音高:　　　　　实际音高:

1. 高音笛(梆笛):以 F 调至 C 调(记谱音高即小字一组的 f 至小字二组的 c),包

括此区间内所有调的竹笛。

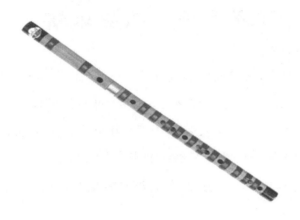

图 1-1 竹笛

谱例 1-1：

冯子存、方堃编曲　王铁锤记谱 《喜相逢》

注：此曲是用 G 调高音笛吹 C 调。

2. 中音笛(曲笛)：以 ♭B 调至 E 调(记谱音高即小字组的 ♭b 至小字一组的 e)，包括此区间内所有调的竹笛。

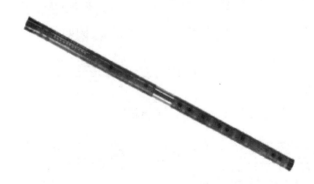

图 1-2 曲笛

谱例 1-2：

程大兆曲 《云冈印象》

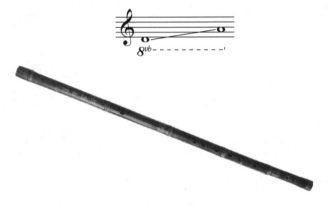

注：此曲是用 D 调竹笛吹奏 G 调。

3. 低音笛（大笛）：以 A 调以下可至 D 调甚至 C 调（记谱音高即小字组 d 至小字组 a），包括此区间内所有调的竹笛。

图 1-3 大笛

谱例 1-3：

詹永明曲 《听泉》

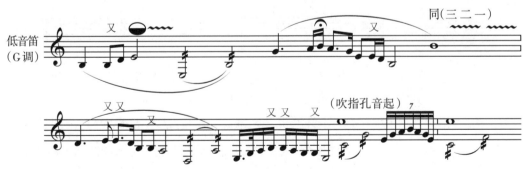

注：此例两音同时颤音，下同。

特别提示：

一般总谱写梆笛、曲笛、新笛，音色、音量不统一，本书改为高音笛、中音笛、低音笛，音色、音量统一。因新笛是无膜笛，作为色彩乐器。

第一节　调

传统竹笛有六个发音孔,筒音按民间传统为本调的五度音,开第三孔是什么音就是什么调的竹笛。如高音笛(梆笛)筒音为D,开三孔音为G,即为G调笛。若筒音为E,开三孔音为A,即为A调笛。

又如中音笛,全按为A 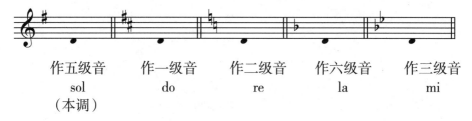 开三孔为D音,即为D调笛,全按♭B三孔音为♭E,即为♭E调。

再如低音笛,筒音为E 开三孔为A,即为A调笛,和高音A调笛是八度关系。

从理论上说,一根竹笛可吹奏任何调,但大都因音准问题一根竹笛可吹奏四至五个调,例如,G调高音笛(梆笛),筒音作属音、主音、二级音、六级音、三级音。

作五级音　　作一级音　　作二级音　　作六级音　　作三级音
sol　　　　do　　　　re　　　　la　　　　mi
(本调)

再如,中音D调笛(曲笛)。

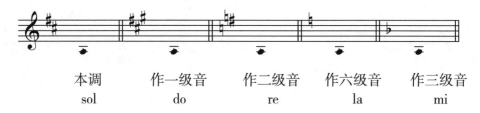

本调　　　作一级音　　作二级音　　作六级音　　作三级音
sol　　　　do　　　　re　　　　la　　　　mi

一根竹笛全按音做中国五声调式 do、re、mi、sol、la,基本都可演奏,特别是在乐队中和其他乐器的结合在音准上特别重要,总谱中必须写上用什么调的笛,中间转调换笛也必须写上。

特别提示:

①需注意它的调不是它的最低音,而是开三孔的音。所谓"本调",是民间的一种说法。任何调的笛子"本调"指最低音是它的五度音sol。有少部分的乐曲也有全按为四

级或七级音,大都用于戏曲中表现它特有的风格。

②笛子的音准受笛膜、口风、气候、温度变化的影响。作曲家要充分了解笛子音准的控制是有一定难度的,在写笛子声部时尽量使用它的常用调,如需转远关系调要给演奏员足够的时间换笛子并注明,这对作曲家的作品能否完美体现有直接的影响。

第二节　音域、音色、音量

竹笛一般从最低音往上两个八度加一个大二度,为常用音域(虽然还可以上去两个音)。如,G调高音笛:

记谱音

如,D调中音笛:

记谱音

如,G调低音笛:

记谱音

无论什么调什么音高的竹笛都有高、中、低音域,如D调笛:

它的音色是统一的,低音区厚实,中音区明亮,高音区清脆,最高几个音较刺耳。高音区不易过弱,中音区强弱自如,低音区不易过强(因六孔笛低音区力度过强易吹成同音的高八度)。例如:

G调高音笛(低音域)

不易过强可用 *pp*–*f* 力度。

D调中音笛(高音域)

一般不易过弱,在有控制时也可达到弱奏效果。

第三节 技 法

竹笛的技法十分丰富，主要用气、指和舌可产生各种技法。

一、气：变音、震音、喉音、连音、泛音、吟音、滑音、哨音、气吐音、唇吐音、循环换气、双音、吹气、气声等。

二、指：变音、叠音、打音、历音、滑音、颤音、刹音、吟音、赠音、飞指颤音、掌揉音、双音、指击音、抹音等。

三、舌：单吐、双吐、三吐、花舌音、舌弹音等。

当然还有头震音、唱音等，气和指的技法有时都是共同的，只是根据乐曲的需要灵活使用，效果不完全一样。下面具体讲每个技法的要点和乐曲中的具体效果。

连音 ⌢ 在连音内所有音用一口气吹奏，连音的特点是增加旋律的歌唱性、连贯性，如： 。但用一口气吹奏不一定都用连音，两个连音后用吐音方法，再连下两个连音，但都是一口气完成，不必吸气，为了避免换气也可用连音框住。例如：

谱例1-4：

郭文景曲《竹枝词》

吐音：

1. 单吐（T）舌头作T吹奏，一音一吐。此技法每个音都很清晰，都似有重音，音可短可长，速度可慢可较快，但不能太快（不易超过♩=126）。例如：

谱例1-5：

詹永明编订　突尼斯乐曲　《大海》

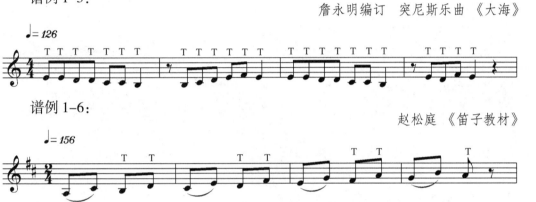

谱例1-6：

赵松庭《笛子教材》

注：因是八分音符才能达到此速度，连音加单吐。

2. 双吐（TK）舌头作为TK吹奏两音一吹一吐，它是快速吐音的常用技法，但要有换气时间，如用循环换气方法演奏时间不限。常用于热烈、欢快的音乐形象。

谱例1-7：

曾永清曲　《秦川情》

注：速度可达到♩=160以上。

谱例1-8：

杨春林、詹永明编曲　《长恨绵绵》

注：双吐和单吐的结合。

3. **三吐（TTK／TKT）** 舌头作 TTK 或 TKT 吹奏,也是快速节奏的一种技法,特别用在 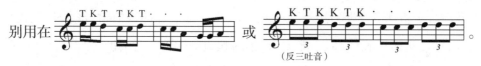 。

（反三吐音）

注:节奏上,也多以欢快、跳跃的音乐形象出现。换气同双吐。

谱例 1-9:

冯子存、方堃编曲　王铁锤记谱　《喜相逢》

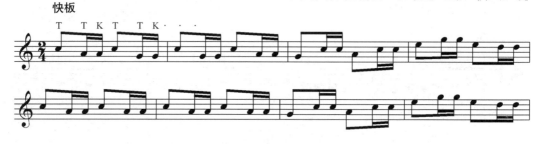

换气　∨ 两音之间或两句之间吸气。例如:

颤音　*tr* 在吹奏音的上方二度至四度急速打奏,有单指颤音和多指颤音,此技法运用很广泛,常出现在欢快时,音值长短都可运用。如 。

颤音的频率可分为慢颤音、快颤音、迟颤音(先慢后快／先快后慢)(见谱例 1-16),另外还有头颤音(用头腔震动)(见谱例 1-14)、腹颤音(用腹腔气息)(见谱例 1-15)、虚颤音(虚按)。飞指颤音(飞),在多音孔上用多指在左右快速滑动,一般在 3-6 音孔(见谱例 1-12、1-13)。

谱例 1-10:

赵松庭改编、詹永明演奏谱　湖南民间音乐《鹧鸪飞》

注:可一指到多指颤音。

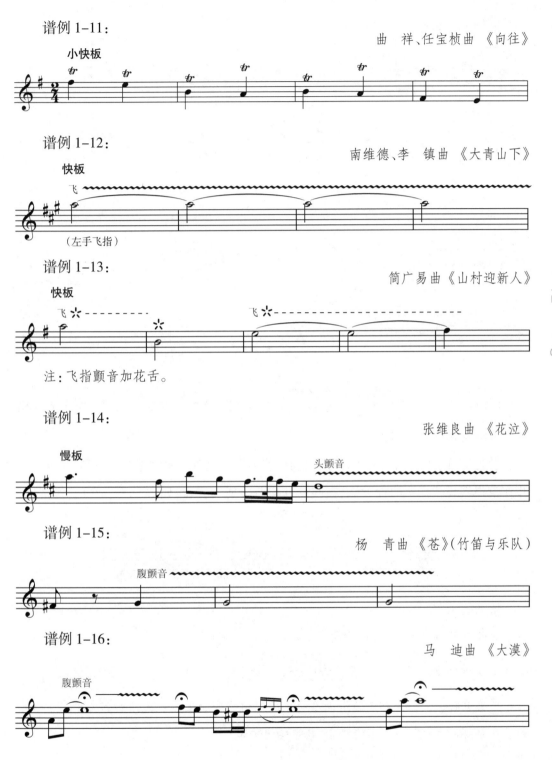

滑音 可分为上滑音、下滑音、回滑音,在吹奏音向上或向下二度或三度由低到高或由高到低而快速级进,并达到指定音。在平吹和超吹中最多可滑七度。

谱例 1-17a： 赵松庭编曲 《二凡》

谱例 1-17b： 陆春龄曲 《今昔》

回滑音 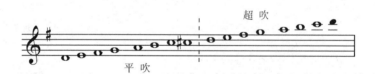 ，在本音上方二度或三度滑奏再回到本音。

滑音是竹笛的基本和常用技法，它有"平吹"（六孔作一般气息吹奏）和"超吹"（六孔作较强气息吹奏）两种方法，在同一音孔上出现八度音，如G调高音笛（梆笛）：

特别提示：

滑音只能在平吹或超吹中滑音，不能超越。下例中，是用G调高音笛小字一组的b不能滑到小字二组的d音。

平吹中的任何一音都不能滑向超吹中的任何一音。上例在民间和创作中经常会用到的滑音，在"本调"中则不能滑音，只能换调演奏。

揉音 U 可分为指揉音（见谱例 1-18、1-19）和掌揉音（见谱例 1-20）。

掌揉音，双手完全无规则按住六个音孔快速揉动，是一种竹笛音色效果，力度较强。

谱例1-18: 曾永清曲 《秦川情》

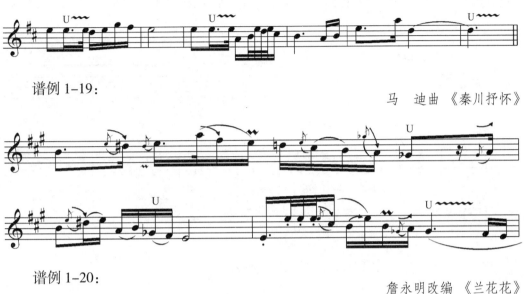

谱例1-19: 马　迪曲 《秦川抒怀》

谱例1-20: 詹永明改编 《兰花花》

历音 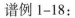 由低到高或由高到低（不分平吹超吹）快速级进并清楚到达指定音,当然,起音和落音上可虚可实,但大多起音虚,到达音实。它不是滑音,但有快速的音阶效果,多用在比较强烈的地方。例如:

谱例1-21: 王志信编曲 台湾恒春民歌《思想起》

谱例1-22: 刘　森移植 罗马尼亚民间音乐《云雀》

花舌音 ⁂ 又叫卷舌音,由舌尖连续快速开合形成密集的碎音效果。多用于北方风格的乐曲中,时值可长可短,可同音可多音,常用在热情或诙谐的音乐形象中。

谱例1-23:

王建民曲 《啊里里》

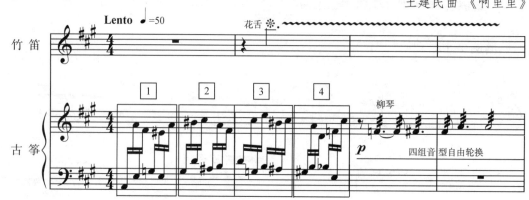

注:此曲是室内乐(竹笛与弹拨乐),本谱例节选三个声部。

谱例1-24:

赵松庭曲 《早晨》

谱例1-25:

尹明山曲 《百鸟引》

打音 丁 在吹奏音下方快速出现相邻或三度以内的音,具有装饰音效果,但比装饰音速度快,用在相同的音的第二个音为多。南方风格乐曲多见。

谱例1-26:

江南丝竹《行街》

叠音 又 在吹奏音上方快速出现相邻或三度以内的音,具有装饰音效果,南方风格的乐曲多见。

谱例1-27:

陆春龄改编　詹永明订谱　湖南民间音乐《鹧鸪飞》

注:用叠音前音一般比叠的音低,叠后的音可高可低。

谱例1-28:

江先渭曲　俞逊发演奏谱《姑苏行》

赠音 在吹奏音结束前增加一个后倚音,一般增加的音可以是二度至五度音,起着装饰音效果,要有一定的速度和力度,特别用在热情、诙谐或模仿鸟鸣声的音乐形象中。

谱例1-29:

陆春龄曲《喜报》

谱例 1-30：

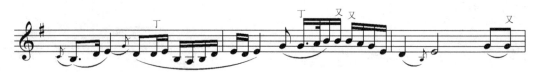

《朝元朝》选自昆曲《琴挑》

波音　～　在吹奏音上方（上波音）或下方（下波音）快速加入一个音并回到本音，具有装饰音效果。五声调式可用三度音甚至四度音。

　即

剁音　从吹奏音（本音）上方四度以上快速大跳到吹奏音（本音），具有强烈的冲击力。此技法北方风格乐曲多见。

　或

注：从一个音剁到另一音，没有速度和力度不能成为剁音技法。

谱例 1-31：

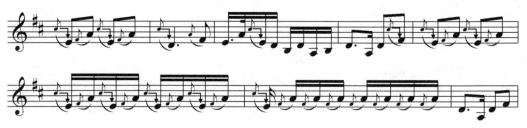

冯子存编曲　《农民翻身》

注：此曲用了大量剁音，表现热烈的气氛。

谱例 1-32：

郭文景曲　《竹枝词》

注：此段剁音，表现竹子挺拔、刚毅的形象。另在谱例 1-25 尹明山的《百鸟引》中也用此技法。

抹音　♫　多指并多孔慢速上或下滑音,常用于柔美、婉转的音乐形象中。

谱例 1-33：

简广易曲 《山村迎新人》

气声　H　人为漏气,使音带有嘶嘶声,常用在哀怨的音乐形象中。

谱例 1-34：

陈中申曲 《风的想念》

谱例 1-35：

穆祥来曲 《深秋叙》

注：此谱例是仿箫的声音,很轻,像泛音。

喉音　⊗　气息震动喉头发出的音,带有嘶哑之音。常见于中慢速,多使用于北方风格的作品。可一音也可多音同时使用。例如：

谱例 1-36：

俞逊发曲《琅琊神韵》

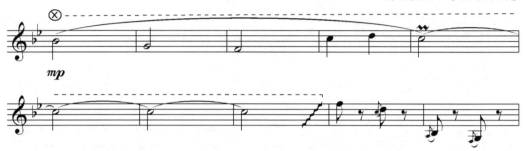

泛音 。依靠口风的速度、力度改变控制在平吹与超吹之间（不是所有音都可吹出泛音），音色透明，音量较弱。

谱例 1-37：

詹永明曲《听泉》

吹气（双声咔腔） 以吹巴乌的方法边吹边按音，可发出音孔的音，吹气口如唱音，可发出双音效果，音极弱。例如：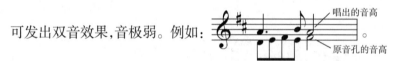

谱例 1-38：

陈中申曲《风的想念》

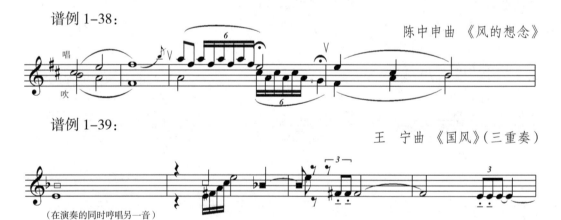

谱例 1-39：

王　宁曲《国风》（三重奏）

（在演奏的同时哼唱另一音）

哨笛声 用口哨直接对吹孔吹，若再用手击打发音孔，可发出双音（只能用在平吹中）。音可相同也可不同，可同一调性，也可不同调性，与吹气的原理一样，音极弱。例如：。

谱例1-40：

陈中申曲 《风的想念》

谱例1-41：

俞逊发曲 《琅琊神韵》

指击音 ◆ 击打发音孔发出的音（只能用于平吹中的六个音孔），声音极弱，速度可快可慢，仿滴水声（见谱例1-42）。另外，还有一种力度较强的指击音（见谱例1-43）。

谱例1-42：

詹永明曲 《听泉》

谱例1-43：

王　宁曲 《国风》（三重奏）

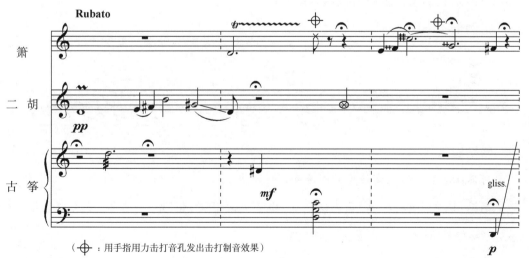

（⊕：用手指用力击打音孔发出击打制音效果）

轮 ⌄ 只能用于第六孔与第三孔平吹和超吹,连续用三个手指(左手或右手指)来回轮奏。仿弹拨乐轮奏效果,音色较为柔和。例如:

舌弹音 ◇ 舌卷起,快速喷出发出的音,又称弹吐,速度不快,力度较强。

谱例1-44:

俞逊发曲 《琅琊神韵》

仿钟音 ⊙ 音头用气轻吐,在中低音区发出乐音和噪音的混合音响效果。

谱例1-45:

顾生安、蒋国基、王天明曲 《雷峰塔随想》

循环换气 ⋁ 用嘴吐气的同时用鼻吸气,使人感觉一口气不断地吹奏,长音和双吐都可以。大都用在乐曲的快速和高潮段。

谱例1-46:

赵松庭改编 婺剧曲牌 《三五七》

特别提示:

竹笛在演奏技法上有强烈的南派和北派特点。

南派: 用气平和、均稳,舌头动作少,指法上运用颤、叠、赠、打音等,多用中音笛(曲笛),以赵松庭、陆春龄为代表。

北派: 吹奏有力,用气较猛,舌头技巧多,如花舌、喉音、剁音、吐音、滑音、历音、飞指

颤音等,多用高音笛(梆笛),以冯子存、刘管乐为代表。

虽然不少乐曲(民间和创作)有南派和北派特点,但随着演奏家对南北派技法的熟练掌握,并在演奏和作品中吸收了南北派的演奏特点,使南北派的特点互相影响、融合,有的也形成自己的特点。例如：刘森的《牧笛》和赵松庭的《早晨》。竹笛在乐器改革上也有加键笛。高、中音的竹笛(梆笛、曲笛)也有七孔笛、八孔笛,目前还是以传统六孔笛为主。

第四节　同类乐器简介

箫　是竖吹奏无笛膜八孔发音的一件乐器,第八孔在背面,实音记谱,常用调为F调、G调。技巧大都同笛,音色柔和、恬静,音量较小,音域两个八度为常用音域。

箫因其音量小,只能在乐队中作为色彩性乐器使用。古代琴箫合奏是常用的一种形式。

图1-4　箫

谱例1-47：

王　宁曲《妫川古韵》

新笛 是无膜笛,六孔发音,实音记谱,常用调为 F 调、G 调,技巧同竹笛。音色柔和、较闷、稍厚,音量比箫大,常用音域为两个八度。如 F 调新笛:

特别提示:

①新笛(图中 1-5-a)的长短同大笛。②在乐队中高音笛(梆笛)、中音笛(曲笛)、低音笛一般可用插口笛(图中 1-5-b),便于微调音。

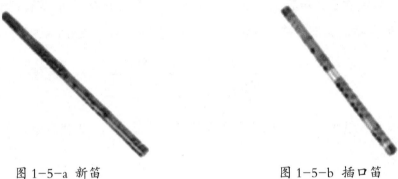

图 1-5-a 新笛　　　　　　图 1-5-b 插口笛

弯管笛 是低音笛的一种,常用 C 调弯管笛和 D 调弯管笛。

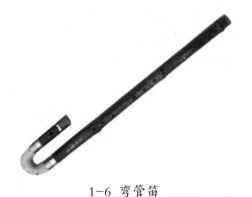

1-6 弯管笛

骨笛 出土于浙江河姆渡,是用飞禽的骨头做成,距今有七千年的历史。

谱例 1-48:

钱兆熹曲　骨笛协奏曲《原始狩猎图》

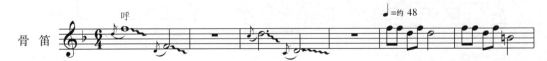

谱例1-49：

朱晓谷曲　民族管弦乐曲 《治水令》

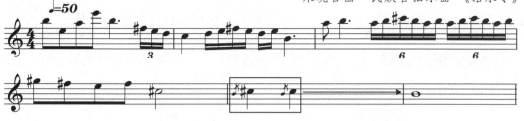

图1-7 骨笛

口笛　三孔、五孔无膜笛,比G调高音笛高八度,一般常用G调、A调,低双八度记谱。

如：

常用音域一个八度,由于音孔少,需要用气和指控制音准,故技巧不如竹笛丰富。音色极尖锐、嘹亮,在乐队中作为色彩性乐器使用。

谱例1-50：

白诚仁曲《苗岭的早晨》

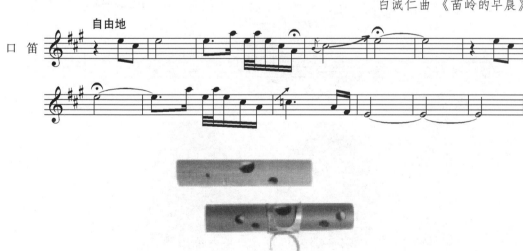

图1-8 口笛

南管 又称"南音洞箫"（传到日本后又叫'尺八'，因其长度为一尺八寸南管并不限于一尺八寸）。竖吹，五孔，前四后一，用竹根制作，一般用G调，实音记谱。

南管比箫的音量大，音色圆润、醇厚，极有特点。它是我国古老的乐器，现在福建南音中还在使用。

图 1-9 南管

埙 十孔，音色低沉、凄凉，有各个调的埙，也有不同材料制作的埙，但多以陶埙为主，C、D、F、G调最为常用，音域一般为两个八度。实音记谱，如（D调埙）：。此乐器是古乐器，音色极有特点，乐队中经常以色彩乐器使用。

谱例 1-51：

高为杰曲《韶II》

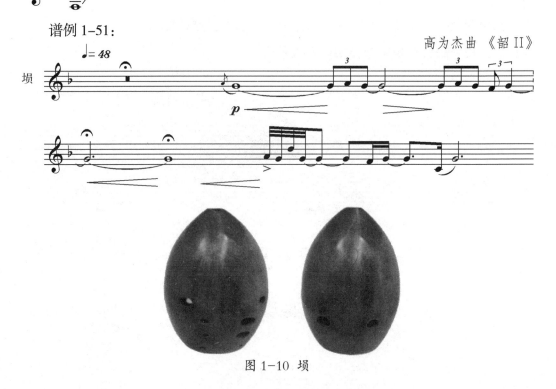

图 1-10 埙

巴乌　传统巴乌六孔,吹孔音用簧片(同笙),它是云南傣族吹管乐器,音色如笙,柔美而厚实,音量中等,不超过 f,一般用 F 调,实音记谱,九度音域:　,改良巴乌音域加宽:　。

特别提示:

此乐器应属笙类,有横吹和竖吹两种。演奏吹管乐的人都容易掌握此乐器,葫芦丝也属同类,普及面广。

谱例 1-52:　　　　　　　　　　　　　　　　　　　　　　严铁明曲 《渔歌》

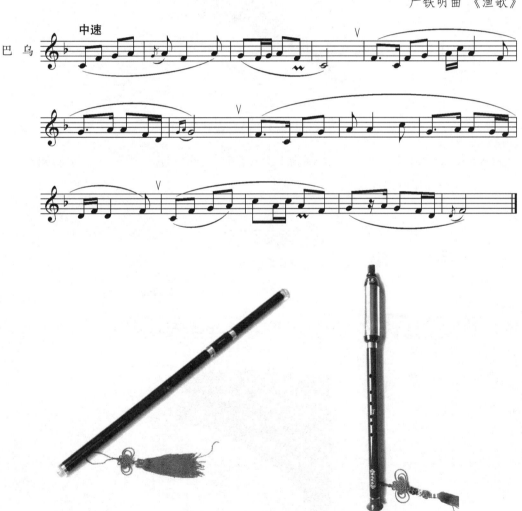

图 1-11　巴乌

葫芦丝 音色与巴乌相似,常用调为 D、C、♭B,音域为九度,有单管、双管、三管音,其中付管是本调三音。

谱例 1-53:

施光南曲 《月光下的凤尾竹》

图 1-12 葫芦丝

排箫 音色清亮、恬美,常用调为 C、D、G 调,一管一音。由于音准控制问题,一般多见于中、慢速度乐曲中。

谱例 1-54:

[德]詹姆斯拉斯特曲 《孤独的牧羊人》

图 1-13 排箫

第二章 唢 呐

在吹管乐中,唢呐为最响的一组乐器[①],音量宏大,音色嘹亮,表现力强,在乐队里常用在热烈、雄壮的音乐形象中。传统唢呐有高、中、低三类,经过多年的乐器改革,高、中、次中和低音唢呐都有加键,特别是中、次中和低音唢呐,形成了比较完善的系列。

传统唢呐同类中还有单管、双管、筚篥、咔戏、口哨、呐子、把纂子、口琴等,种类十分丰富。

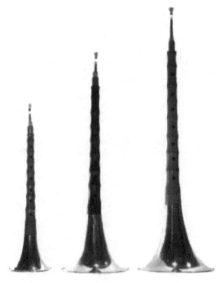

图 1-14 唢呐

第一节 调

传统唢呐有八个音孔,第七孔在木杆后。它的定调和竹笛相同,筒音(全按音)为本调的五级音,开三孔的音是什么音即是什么调。

一般传统高音唢呐常用 C 调和 D 调,一支唢呐可吹奏五至七个调,常用四至五个调,如 D 调唢呐可以吹奏 D、G、C、F、A 调。在乐队中传统的唢呐在它的音域范围内理论上可吹各种调,但需要考虑到音准问题,所以在乐队中需注明用何调唢呐吹奏。

① 据记载,唢呐古时从波斯传入,唢呐就是波斯 surna 的音译,从明朝开始有记载,并在宫廷和民间中广泛流传。

特别提示:

除打击乐外,高音唢呐音量最大,用不适合此唢呐演奏的调会影响整个乐队的音准。

传统高音唢呐多用 c_2、d_2、$^\flat e_2$、e_2、f_2、g_2 调,传统中音唢呐多用 b_1、$^\flat b_1$、a_1 调。它有两种记谱法,实音记谱和低八度记谱。

例如,D 调唢呐(实音记谱):

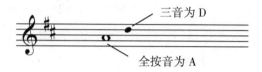

E 调唢呐(实音记谱):

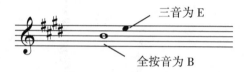

第二节　音域、音色、音量

1. 传统高音唢呐:

图 1-15　传统高音唢呐

D 调唢呐音域:

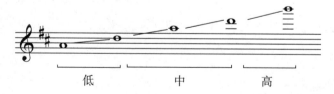

传统高音唢呐(实音记谱)在各音区有不同的音色,常用音域强奏时嘹亮、豪放,弱奏时柔和、甜美。高音区不易弱奏,较尖锐刺耳,低音区不易强奏。第八孔的平吹和第二孔的超吹是同音,但音色前者明亮,后者柔和。

如 D 调:

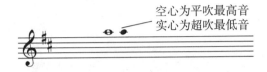

2. 加键高音唢呐:所有加键唢呐在音域范围内都有半音,均是实音记谱。

3. 传统中、低音唢呐:如传统中音唢呐 G、A、♭B、B 调和传统低音唢呐 F、E、D 调,音质和高音传统唢呐一致,但音色比较厚实、甜美。

4. 加键中音唢呐:在乐队中使用较多。

图 1-16 加键中音唢呐

音域:

低音区淳厚、豪壮,中音区明亮、结实,高音区纤细。因为是改良唢呐,它和传统高音唢呐在音色上相比较柔和,特别和乐队结合音量易平衡、统一。

5. 次中音加键唢呐:

图 1-17 次中音加键唢呐

特别提示:

它是连接中、低唢呐之间的一个乐器,在构成一组中、低音和弦时音色统一,音量平衡,但是它的音色带有强烈的鼻音。中音加键唢呐可替代它的主要音域,低音加键唢呐也可替代它的低音音域,故并不是所有乐团都配备次中音唢呐。

6. 低音加键唢呐:

图 1-18 低音加键唢呐

音域有两种:

低音加键唢呐音色浓烈、厚实,是管乐的低音乐器(不是最低音,低音笙和加键倍低音管都比它低),它音量大,不仅起着管乐的低音作用,更重要的是起着支撑全乐队低音的作用。

7.海笛:海笛属于高音唢呐,也是音域最高的唢呐,低八度记谱,常用E、F、G、D调。

图 1-19 海笛

特别提示:

所有加键唢呐在音色、音质上和传统唢呐有较大差异,在传统技法上多有消失,只是比较和乐队融合。

第三节 技 法

连音 ⌒ 在线内,除第一音吐音外,其他音用连音。

换气 V 表示乐句之间需要换气时的记号,也称"气口"。

单吐 1)T,用舌尖轻巧地打一下哨片,是唢呐最常用、最基本的技法,每个音都有力点。

2)K(库),舌根控制,用"库"口型,将气冲入哨片发音。

谱例1-55:

朱晓谷曲 唢呐协奏曲《敦煌魂》

注:单吐没有双吐和三吐速度快。

双吐　TK（正双吐），连续用 T 和 K 发出的音，在快速中是常用的技法，热烈、欢快；KT（反双吐）和正双吐没太大区别，根据传统乐曲风格的需要使用。

谱例 1-56：

刘　英曲　《正月十五闹雪灯》

反双吐

谱例 1-57：

张晓峰曲　《山村来了售货员》

三吐　TTK　TKT，如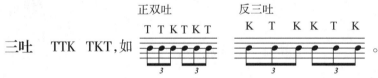

滑音　包括气、唇、指滑音，如同竹笛一样，平吹和超吹之间不能用指滑音。因唢呐每个调均有两个音不同孔为同音，以 D 调唢呐为例：

在平吹 A 音上可以上滑音，如

在此音上如果是下滑音则只能用超吹（指滑音），如

注：它分为气滑音和指滑音，有时气、指同时使用，它是润饰本音的常用技法，可快可慢，但快时指尽量不移开音位，不能变成打音。

谱例 1-58：

顾武祥曲　《粮满仓》

指颤音 tr 发本音时,手指在上方音孔(二或三度)快速均匀地上下颤动,使本音轻巧、活泼。

谱例 1-59:

舌颤音 d 利用舌在相应音孔上抖动,使音色变化。

注:另一种唇颤音,用双唇对哨子的抖动而发出的音。

腹颤音 用腹肌运动,急缓不同,均匀的气息作用于哨片,产生音的波动。

谱例 1-60:

气颤音 以忽急忽缓的速度和节律性的气息吹于哨片,发出波动的乐音,似弦乐的揉弦音。

谱例 1-61:

打音 丁 较快地按本音下方音孔,打音可一音至多音孔打音,起加重音头和渲染气氛的作用。

谱例 1-61:

赵春亭曲 《山东大鼓》

垫音　L（单垫音），较快地按上方音孔，似竹笛的叠音。

　　　　L（复垫音），同上，但是有双音出现。

谱例1-63：　　　　　　　　　　　　　　梆子戏曲牌　陈家齐记谱 《平调娃娃》

注：一般用在同一音上，对本音润饰。

循环换气　ᗐ 用嘴吐气，同时鼻吸气，形成一口气持续吹奏的效果。

谱例1-64：　　　　　　　　　　　任同祥编曲　山东民间乐曲 《百鸟朝凤》

特别提示：

循环换气是唢呐常用的技法之一，多用在乐曲的高潮部分，它可以一音也可以多音。

顿音　▼ 发音短促而跳跃，多用吐奏。

谱例1-65：　　　　　　　　　　　　　　　　　吉　喆曲 《怀乡曲》

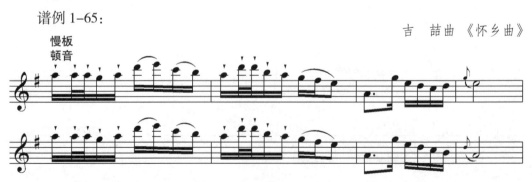

压音 两唇闭紧发音弱而不虚。

谱例 1-66：

任同祥编曲　山东民间乐曲《山坡羊》

注：此曲全曲用压音演奏。

花舌音 ✻（卷舌音），舌尖放松虚抵上颚，向外吹气振动舌头，使之发出快速均匀的"嘟噜声"，可以快花舌、慢花舌，它是唢呐的重要技法之一。

（1）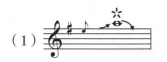

注：花舌加滑音。

谱例 1-67：

胡海泉编曲《二人转牌子曲》

舌踢音 →用舌尖往外猛踢。

注：上例中 B 音推向 ♯C 音。

甩音 甩 手指像扔东西一样迅速地离开音孔。

注：甩音在安徽民间唢呐曲中运用较多。

齿音 ⌒ 上、下齿固定距离,用左手上、下摇动,发出双吐与花舌音之间的声音。

闷音 ⊙ 吹何音开何孔,用气息控制音高、音色,使之柔和、圆润,似箫音。

谱例1-68:

王高林编曲 《黄土情歌》

箫音 两唇紧压哨子,发音柔和、圆润、甜美,因似箫之声而得名,音量小,是弱奏技法之一。

谱例1-69:

朱践耳曲 《天乐》

注:此处箫音是大段无调性手法的运用,音准较难把握,特别是在用箫音的情况下。

舌弹音 c (𝒯) 在单吐时用舌尖快扫哨子,使一音变两音。

飞指 飞 手指一次放开发音,一手全部离管。

历音 \/ 依次快速并清楚地上行或下行吹奏。

霍音 （舌推音）H（モ），以两唇控制哨片，用舌的前端推口腔内的气息，用力压入哨片，形成上滑音的效果，发出音得"霍霍之声"。

谱例 1-70：

陈双龙、陈韦宏曲《闹花灯》

指揉音 ⊓ 手指按一半音孔速变，但不能抬起手指，在音孔上下均匀运动，可快可慢。

谱例 1-71：

鲁　辉曲《迎亲》

舌根音 ⊕ 似顿音技法，用舌根顶气。

借音　借　发本音时，通过借用比本音高或低的音孔，通过唇和气息控制或唇压而得音，用文字表示所借音孔。

谱例 1-72：

<div style="text-align: right">刘凤鸣编曲 《柳金子》</div>

扣音 ⌐ 用腹部气流冲击哨子，吹奏本音时，先弱后强，有时和花舌音组合用。

泛音 ○ 筒音和第一孔音的高八度音，即唢呐常说的泛音，其实唢呐没有真正的泛音。

气拱音 ⼑ 模拟人的笑声，结合下滑音而得，不同吹法有音量和滑音大小之分，增加诙谐、风趣之感。

谱例 1-73：

<div style="text-align: right">杨礼科曲 《山东小曲》</div>

特别提示：

唢呐利用气、指、唇、舌为本音润色，和竹笛有共同之处，如滑音有指滑、气滑、唇滑。用舌发出的音如舌踢音、舌弹音、舌颤音、苦音、花舌音等是唢呐极有特色的技巧。

《百鸟朝凤》的鸟叫是集唢呐技巧之大成，用了大量装饰音、跳进、级进、同音等。下面对各种鸟叫做如下介绍，均用 C 调记谱（原谱为 E 调）。

（1）以跳进式音阶为主的鸟叫：

布谷鸟

树莺

道勾鸟

澳洲鸟

黄蜡咀

黄雀

（2）以半音阶或级进为主的鸟叫：

棒槌鸟

野咕咕

百灵鸟

知了

（3）以同音为主的鸟叫：

小榆叶鸟

小燕子

（4）先平后跳：

猫头鹰

点壳

山雀

（5）先跳后平

画眉

第四节 同类乐器简介

管子

冀中"河北大管"目前通常以三种不同调高为准，即 A 调（筒音为 e_1）和 F 调（筒音为 c_1）。传统管子八孔，第七孔在杆后和唢呐相同。哨片用芦苇片制成，调的计算有两种，一种和唢呐定调相同，另一种是筒音做调的第二级音。

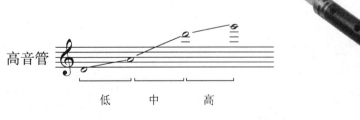

图 1-20 管子

音的高低及滑音除发音孔的音用气或者手指发出,还可用哨片含嘴里的深浅程度一进一出可使音高的变化达到纯四度,滑音是它的一大特点。它的音量较大,音色粗犷,并带有一丝悲凉。它比唢呐用的气息还要大,高音区弱奏较难,低音区强奏较难,中音区强弱控制较自如。筒音为 D 的管子是 C 调,也就是本调的二级音,此调的管子可吹奏 C、G、D 调,依次是 A、F、♭E。它的音色低音区带有鼻音,音量不大;中音区音色明亮,丰满易控制;高音区刺耳不易吹奏。

例如:

超吹的音不是平吹音的八度而是高十一度的音。

平吹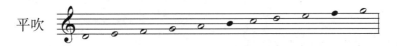

注:平吹没有小字一组的 b 和小字二组的 f。

超吹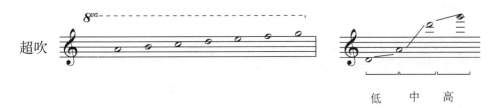

谱例 1-74:

金 湘曲 《漠楼》 民族交响音画 《塔克拉玛干掠影》

注:此段为两个管演奏。

双管

传统相同调的管(红木制)扎在一起,以音律的差异得到不十分纯准的音高,构成音色特点。C 调管可演奏 C、G、D 调,技法同唢呐。

谱例 1-75:

鲁 丁编曲 《江河水》

加键中音管（实音记谱）

谱例 1-76：

罗永晖曲 《星河泼墨》

加键低音管（实音记谱）

谱例 1-77：

郭文景曲 《日月山》

谱例 1-78： 金　湘曲 《漠楼》 民族交响音画 《塔克拉玛干掠影》之二

加键倍低音管（实音记谱）

特别提示：

加键管在乐队中，目前并不必须配备，在需要时可用加键唢呐兼任。而传统高音管音色令人震撼，在乐队中用得越来越多（作色彩乐器使用）。

筚篥

和高音唢呐相同，八孔，哨长，杆用芦竹或木制（红木制成），音色较柔和，常用♭B调。

图 1-21　筚篥

谱例 1-79：

李黄勋曲 《打铃》

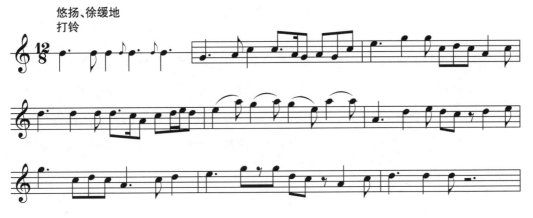

咔戏（咔腔）

咔戏是用唢呐的哨和碗不用杆而吹奏，咔戏分为吹咔和声咔，前者吹咔模拟唱腔，靠气息控制；声咔用声音振动哨子，用喉咙发出乐音（或某戏唱段）更接近人声。

左手技法：

u 发音似"乌"，左手稍紧按而得音。

w 发音近似"哇"，手离开碗而得音。

G 发音近似"嘎"，用舌根发音，如 。

uk 左手快速按放而得音。

uw 左手按音放音更富表情，只能中速。

谱例 1-80：

评剧选段 任同祥改编 《刘巧儿》

口哨（口琴）

两个铜片之间夹一绸布扎成，放在口中吹奏，发音高尖，同咔戏一样可模仿戏曲唱腔，有些民间乐曲中在高潮段可以一人吹奏唢呐、咔戏、口哨，效果极佳。

第三章　笙

笙是我国特有的可同时吹二至十多个音的簧管乐器，各种和弦音都可演奏。在民间常和唢呐在一起吹奏，无论民间和现代的民乐队中都少不了它的身影，特别在乐队中笙的音色与音量能起到融合作用。它是既有个性又有共性的簧片类乐器。

笙有高音笙、中音笙、次中音笙、低音笙、排笙等种类。它既是独奏乐器也可作为合奏和伴奏乐器。

第一节　调

传统高音笙十七簧、二十一簧有调的问题，大都为D调笙。现在经过改良有三十六簧笙（现拓展为三十八簧）和三十七簧笙，各种调都可以演奏，是实音记谱。

三十六簧笙（含三十八簧笙）的音位排列大多是用对称排列法并放在膝上演奏的，某些传统技法难以演奏，如"历音技巧"等。三十七簧笙的音位排列、骨干音和传统高音笙相同，是手托着演奏，全面沿用传统演奏技法。三十六簧笙（含三十八簧）和三十七簧笙均可在乐队中使用。

图1-22　传统高音笙

图 1-23 改良高音笙三十六簧加键扩音方笙

图 1-24 改良高音笙(三十七簧)

第二节 音域、音色、音量

高音笙

谱例1-78： 刘湲曲《沙迪尔传奇》

中音笙

图 1-25 中音笙

谱例 1-79：

刘文金曲 《戏彩》

次中音笙发音管较中音笙略长（也可用中音谱号）。

例：

低音笙

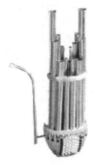

图 1-26 低音笙

谱例1-80:

唐建平曲 《后土》

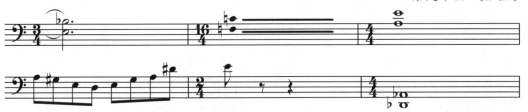

注：改良的笙音域内都含半音，中音、次中音笙也可用中音谱号写。低音笙不仅常用作低音长音、根音，而且可用旋律音或传统和音的旋律出现。

笙，因是用气息振动簧片发声，一杆一音，用竹制作，故它的音色是有金属和竹的双重性，低音区柔和，中音区甜美，高音区清亮。（中、次中、低音笙的发音管皆由铜管制作，音色柔和。）

它的音量根据音的增减决定，包括渐强和渐弱，只是单音音量强弱对比不大。

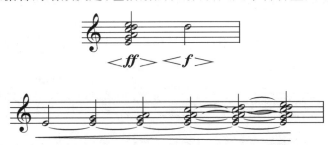

中低音区比高音区音量大，到高音区如只用单音，音量极弱。通过加共鸣管加大高音区的音量，使低、中、高音区较为平衡。如高音笙：

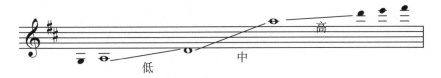

第三节 技 法

连线 ⌢ 因笙吹和吸都可演奏，对换气并不太敏感，故连线内的音吹吸均匀、连贯，并不一定标明吸气或吹气。只用作乐句概念，但一般还是按连线吹气为多。

换气 ∨ 表示有此记号需要换气。

单吐 T 有软单吐，发出"冷冷"声；中单吐，发出"打打"声；硬单吐，发出"噔噔"声，快速较难。

双吐　　TK 将舌尖用力顶在上齿和下齿中间，依靠气息的冲击，使口腔内快速发出"嘚科"声；软双吐，*tr* 发出"冷银"声，速度可快。

谱例 1-81：　　　　　　　　　　　　　　　　　　　　　张式业编曲 《快乐的啰嗦》

谱例 1-82：软双吐　　　　　　　　　　　　　　　　　董洪德、胡天泉曲 《芦笙舞曲》

三吐　　TTK/TKT，发出"吐吐苦"或"吐苦吐"的声音，速度可快。

谱例 1-83：　　　　　　　　　　　　　　　　　　　　　张式业编曲 《快乐的啰嗦》

注：这些吐音所发出的声音根据不同地区称呼不同，吹奏技法也有微小变化。

花舌音(吹)　　✷ 用吹出的气息冲击舌尖，使舌尖快速均匀震动，发出"嘟噜"声。

花舌音(吸)　　将舌尖顶放在上齿和下齿之间，用吹出的气息冲击舌尖，使舌边缘部分急促而连续地震动。

谱例 1-84：　　　　　　　　　　　　　　　　　　　　　董洪德、胡天泉曲 《凤凰展翅》

爆花舌　　✷(重花舌✷)

谱例 1-85：　　　　　　　　　　　　　　　　　　　　　徐超铭曲 《练习曲》

特别提示：

花舌音是笙的重要技法之一，可分为细（轻）花舌音、粗（重）花舌音、爆花舌音，根据不同要求使用。

呼舌 也可用汉字标，用舌根带动整个舌头来回迅速悬空抽动，发出柔和而均匀的波状音，像弦乐的揉弦。

谱例 1-86：

董洪德、胡天泉曲 《凤凰展翅》

舌颤音 Sn〜〜

指颤音 tr 手指在音孔上做快速连续的开闭。另有一种臂颤音。

腹颤音 Fm 用腹肌使气流压力一大一小，类似弦乐揉弦，但不易过快。

谱例 1-87：

徐超铭据《碎金词曲》卷十二南双调引曲、编曲

指滑音 ↗↘ 手指在音孔上逐渐开闭。这在笙技法中不常用，一般也只用在高音区（"a_2"以上的音），如

锯气音 交替发出"司嗖"的声音，每一次"司嗖"吹吸均可，效果近似拉锯声。

谱例 1-88：

长工、肖江、善平曲 《玫瑰花开》

顿吐　用下颚的弹动进行吹奏，效果近似"单吐"，但力度较大。

谱例1-89：

河南民间音乐　　徐超铭整理

顿气　用下颚弹动，舌自然平贴，发出"虚"的声音，瞬间下颚往下弹动，气体冲出，紧接着发出"学"的声音，连续动作即为顿气，其效果刚劲有力。

顿弹　该技巧是在顿气与锯气的基础上派生出来的一种技巧，发出"学虚"音中的"学"为吹奏，"虚"为吸奏，一般用在热烈欢腾的乐曲中。

剁气　用下颚的弹动进行吹奏，近似双吐，但更火爆。

打音　丁，在本音出现的同时，根据指法的方便，用其他几个音来衬托本音。有的乐谱也用 ∽ 记号作为打音。

和音　和，笙是可以同时演奏多音的吹管乐器，因此有和弦音的技法是它的特点之一。首先笙吹传统的和音比吹单音要方便得多，特别是快速的节奏，如：

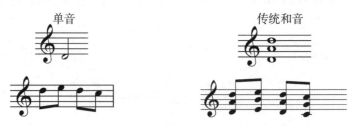

传统和音即上加纯五度再加纯四度：

上四度音和下五度音为主要音：

谱例1-90：

董洪德、胡天泉曲 《难忘的泼水节》

谱例1-91：

冼星海曲 林伟华、胡天泉改编 《黄河船夫曲》前奏

上例中第一小节以上方音为主（八度也同），第二小节以下方音为主。

谱例1-92：

冼星海曲 林伟华、胡天泉改编 《保卫黄河》

上例中的和音有两个音、三个音。如是五度音即以下方音为主，如是四度音以上方音为主，开始两小节旋律是 ，而不是 。但这是笙的特有的和音组合，不是传统和声意义上的和弦音。

特别提示：

笙曲吹奏和音或单音是极常见的技法。

五八 为传统和音即在旋律上加五度八度音，如 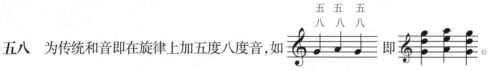。

五 即在旋律上方加五度音。

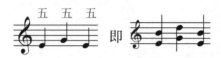

四 即在旋律下方加四度音。

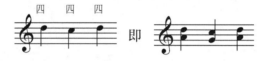

还有（三）（大三）（七）的标志有些乐谱有，但这与功能和声有关，还是写明和弦音为好。

拂音 可分"华彩拂音" 及"节奏拂音"，与前一种比较，后一种拂音有较强烈的情绪和节奏音型，此时对于和弦的功能处于次要地位，有力度的拂音可同时吹十多个音，但没有和声功能意义，只有节奏情绪等。

打音 手指一按一放比较急促，快速击音，可用传统功能和弦，也可不用，有强音效果。

历音 从一个音快速向上或向下连续级进达到本音，它不是滑音，每个音都需清楚，对本音起装饰作用。比较快，但强、弱进入音都可以。

例：

（1）

（2）

复调

谱例1-93a：

冼星海曲　林伟华、胡天泉改编　《黄河愤》

注：上声部为固定音，下声部为旋律音。

谱例1-93b：

冼星海曲　林伟华、胡天泉改编　《黄河愤》

注：下声部为单吐音。

谱例1-94：

李作明、翁镇发曲　《畅饮一杯胜利酒》

注：此例两声部分开演奏，一个声部旋律出现另一声部长音。

谱例 1-95： 冯云海编曲 《茉莉花》

谱例 1-96： 陈铭志曲 《远草赋》

谱例 1-97： 陈铭志曲 《诙谐曲》

注：以上两例均为徐超铭订指法。

特别提示：

笙是可以吹旋律、和弦、复调的乐器，以上两个谱例是陈铭志特意为笙写的复调笙曲（节选片段），很有新意。一般情况在高音区下声部听得比较清楚。

第四节　同类乐器简介

排笙（钮扣和键盘两种）　使用钮扣演奏的排笙比使用键盘演奏的排笙运用更加广泛。由于是对称排列，演奏更加方便。目前有高音排笙、中音排笙、低音排笙三种。

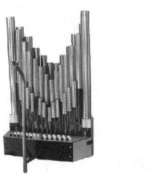

图 1-27　排笙

音域（键盘排笙）：

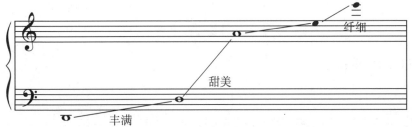

实音记谱，高音少用，中、低音量平衡。

谱例 1-98：　　　　　　　　　　　　　　　　　　　　　选自现代京剧《龙江颂》

注：高音、中音、低音钮扣排笙的音域均和高音、中音、低音抱笙相同。

芦笙　是苗族等西南地区一些少数民族的主要吹管乐器,制作原理同传统笙,但音管用竹制作,音色明亮、浑厚,富有民族特色,有大有小,小到八九寸,大到一丈二尺。传统高音芦笙可吹旋律、和弦、复调,常用调多为 C 调、♭B 调。

图 1-28　芦笙

如 C 调芦笙:

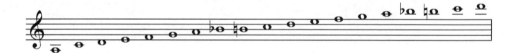

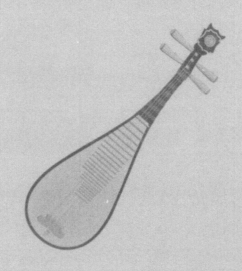

第二编 弹拨乐器

第二编　弹拨乐器

弹拨乐器是有特点的一组乐器,无论是汉族还是少数民族都有大量的弹拨乐器,并且占有相当重要的地位。

弦数从一根到一百多根不等,有一弦一音也有一弦多音,差别很大。

弹拨乐器发音的基本形式是"点"。与吹管乐及弦乐的发音不同,要把"点"组成"线"需要用不同的技法。

弹拨乐器的左右手技法极其丰富,表现力很强。就目前流传较广的汉族弹拨乐器来看可分为两大类:一类是手托琴身,琴体放在膝上演奏,如琵琶、柳琴、月琴、阮、三弦等;另一类是放在琴架或琴桌上演奏,如古筝、扬琴、古琴等。

特别提示:

虽然有高、中、低音弹拨乐器之分,但有些乐器可跨三个音域演奏,如琵琶、扬琴、古筝等。这是弹拨乐器所特有的,作曲时必须注意这一特点,使这些乐器更好地在乐队中发挥它们的作用。

第一章　琵　琶

琵琶已有两千多年的历史,秦汉以来不断改进,隋唐年间盛极一时。近代琵琶为"四相十三品"(音位),现增至"六相二十六品",能演奏在其音域范围内的所有半音。目前它是流传全国的一件极其重要的弹拨乐器,为独奏、重奏、合奏、伴奏(包括戏曲)的重要乐器之一。

图 2-1　琵琶

第一节　调

琵琶的四根弦定弦为 a、e、d、A 四个音，即 D 调的 sol、re、do、sol（自上至下）。

琵琶常演奏的调为 D、G、C、A、F 调，又因半音齐全，任何调都可演奏。现在琵琶的琴弦一弦为钢丝弦，二、三、四弦为钢绳弦，有的琵琶还用尼龙弦或丝弦，四根弦依次可称子弦、中弦、老弦、缠弦。琵琶的定弦音比较多样，如名曲《霸王卸甲》的定弦是 a、e、B、A 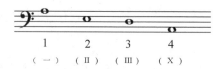，除此之外还有 a、a、e、A；a、e、d、G；d、a、g、d 等。在现代技法中，根据乐曲音乐形象的需要，有更多不同的定弦音。当然，这会给演奏者带来一定的困难。如定弦音超出弦的张力，也会在一定程度上增加非乐音。故改动定弦音要有目的，才能达到效果。

第二节　音域、音色、音量

琵琶的音域：

琵琶可分为高、中、低三个音域，低音区淳厚，中音区恬美，高音区清亮，用大谱表实音记谱。

琵琶是一弦多音，如 a^1 这个音四根弦都可选择使用，增加了它的表现力。但在乐队中必须统一，以免音色不纯。常规定弦第一弦清脆，第二弦柔和，第三弦淳厚，第四弦苍劲。

琵琶可同时或分别演奏单音及和弦，可演奏四个音的和弦，故它的音量大小是由右手技法及音的多少决定的。在著名古曲《十面埋伏》中可表现古代战争场景，音量可演奏很大；而在另一首古曲《月儿高》中音量也可演奏很小。

谱例 2-1: 卫仲乐演奏谱 《浔阳月夜》

谱例 2-2: 刘天华曲 《虚籁》

特别提示:

琵琶是弹拨乐的代表乐器,它的音域宽广、音色多变、技法丰富、表现力强,熟悉并掌握琵琶的技法,对于其他弹拨乐器的了解也有帮助。

第三节 技 法

一、右手技法

弹 ╲ 食指向外(自右向左)弹弦,弹单音。用此技法力度可强可弱。

谱例 2-3: 吕绍恩曲 《狼牙山五壮士》

谱例 2-4：

吴应炬原曲　刘德海、吴祖强编曲　《草原小姐妹》

挑　╱　大指向内（自左向右）弹弦，也是有力度的单音技法。

谱例 2-5：

吴厚元曲　《诉·读唐诗琵琶行有感》

注：刘德海的《一指禅》是用大指挑的独奏曲。

谱例 2-6：

林石城改编　《山丹丹开花红艳艳》

弹挑　╲╱　在大多数情况下弹挑结合使用，特别是在快速节奏，单一的弹或挑都是很难演奏快速度，而用弹挑结合的技法可演奏非常快速的乐句。

谱例 2-7：

［俄］里姆斯基·科萨科夫　《野蜂飞舞》

谱例 2-8：

黄　准曲、王范地编曲 《红色娘子军随想曲》

勾　（　大指自右向左勾弦，如 。

抹　）　食指自右向左抹弦，如 　。

剔　　中指自右向左剔弦，如 　。

抚　　中指自左向右抹弦（中指抹），如 　。

注：以上四种技法单独使用较少，勾和抹往往一起弹奏，但剔和抚（中指抹）并不同时弹奏，和其他技法并用为多。

提　K　大、食指提弦后急速放下，发出"啪"的强音，似断弦声。

扳　⌐　大指扳弦后即放下，发出"啪"的强音，如《十面埋伏》中的放炮。

摘　⋆　大指抵住近缚弦处的弦，食指在下方弹出如"的"的声音，像木鱼声，也可不近缚弦处用此技法，效果比较柔和。

谱例 2-9-1：

古曲《浔阳月夜》

谱例 2-9-2：

弹面板 卜 指甲弹面板，发出强烈的击板声。

注：另外还有双手拍面板，似打击乐效果，例如：

注：前四种技法都是非乐音。

轮 ※ 五指依次轮流迅速弹弦，根据音乐需要可密可疏，虽四根弦都可单独轮，但大都用在一、四弦（两个外弦）轮，两内弦易碰弦。轮指可轮一至四个音，可演奏柔美的旋律，也可演奏激动的旋律。另外，轮指有正轮和反轮两种。

谱例 2-10：

吴俊生曲《火把节之夜》

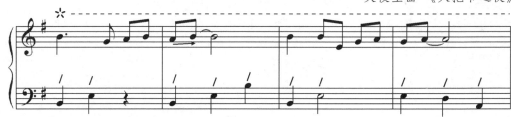

半轮 ÷ 除大指外迅速弹弦，出音密，有弹性，大都用在较短音上。例如：

谱例 2-11：

古曲《月儿高》

满轮 ⊙ 轮四根弦,音量大,同轮单音比密度较疏。它同扫(或拂扫)在一起应用力度更强。

谱例 2-12:

吕绍恩曲 《狼牙山五壮士》

注:此例为扫轮,轮两根弦。

轮板 凵 在板面上四指轮,无音高。

注:长轮可在第一个音上方用 ⊠------ 至下一技法出现结束。例如:

滚 ⩘ 快速弹挑,点较有力度,可强可弱。

谱例 2-13:

王范地编曲 《天山之春》

记谱也可用 ⩘------ ,如上两例中可在每个符干上写,也可在第一个音上方写 ⩘,至下一技法出现结束。

摇指 四个手指分别快速来回拨弦,一个手指可摇一根至四根弦,多指可摇多根弦,"扫摇"这个技法多用在气氛较强烈的音乐中。

指摇 用手腕控制手指,力度可强可弱。用指关节摇指以食指或中指最常用,可

摇一至四根弦(大都只摇一根弦),力度较弱。

谱例 2-14-1:

特别提示:

轮、滚、摇虽然都是"把点变成线"的技法,但在演奏手法上完全不同,效果也不同。作曲家可尽量标明,否则演奏家会根据音乐形象自行设计使用其中一种技法。

谱例 4-14-2:

刘德海曲 《春蚕》

双弹 ⋈ 食指同时向外弹相邻的两根弦,快慢均可(指乐曲速度,不是指两个音的速度)。

谱例 2-15:

古曲 《梅花三弄》

此技法较常与其他技法合用,特别是快速演奏时。

谱例 2-16:

双挑 ⁄⁄ 大指同时向内挑相邻的两根弦,没有双弹单一技法速度快,也不如双弹用得多,但两者结合起来速度可快可慢。

在上声部轮时单挑技法很常用,构成多声部。

分 八 同时弹、挑得双音,是常用技法,但不易过快。

它和撇同用速度可快些(分撇是组合技法),"分"是弹挑,它比"撇"的力度要强些,如同时使用"分"、"撇",需演奏家控制,使力度平均。

撇 () 同时抹、勾得双音,常与"分"同时使用,单独使用不多,"撇"是抹勾,没有"分"的力度强,要靠演奏家控制,使力度平均。

谱例 2-17:

刘德海曲 《杂耍人》

扣 ⼏ 同时弹、勾得单音或双音。

双扣 同时勾、双弹,三根弦同时发音。

三扣 大指勾、食指弹、中指剔,三根弦同时发音。

弹剔 食指弹、中指剔,同时发音。

双抹 食指抹、中指抹,同时发音,力度较轻。

双分 大指挑、食指双弹得三音,力度较强,此技法较多用。

三分 大指挑、食指弹、中指剔得三音。

三摭 大指勾、食指抹、中指抹得三音。

扫 食指向外同时弹三或四根弦,有力度。

扫是琵琶增强音量的常用技法。

拂 大指同时向内挑三或四根弦,力度很强,"扫拂"交替演奏扫拂四根弦是琵琶音量最强的技法。

谱例 2-18: 古曲 《霸王卸甲》

谱例 2-19: 古曲 《十面埋伏》

特别提示:

拂和扫是琵琶演奏强音的主要技法之一,它们可以同时交替使用,也经常单独或同时和轮结合使用,增强音头。可用和弦(传统和声)音,也可用空弦音(非调内或非传统意义上的和弦音),后者主要是加强力度和增强音的张力,这在多弦的弹拨乐器中是常用技法。

挂 从第四弦至第一弦依次弹奏。

临 从第一弦至第四弦依次弹奏。

注:有时挂和临依次同时弹奏。例如:

常用于优美抒情的音和乐句,可快可慢,和琶音相似。

双轮 ※//-------- 双挑后同时轮两条相邻的两根弦。

谱例 2-20:

任鸿翔曲 《渭水情》

谱例 2-21:

刘德海曲 《白马驮经》

注:此曲定弦有别。

 无名指先向外旋一圈然后向左将弦弹出。

谱例 2-22:

古曲 沈浩初传谱 《陈隋》

双飞 食指先弹右面弦,然后大指挑左面的弦,要连续而急速。

谱例 2-23:

古曲 沈浩初传谱 《陈隋》

二、组合指法

长乐句有规律的演奏组合指法,这是弹乐,特别是琵琶的常用技法。通常有多种组合,下面列举几种常用的组合技法。

扣抹弹抹 特别用在同音反复不断中使用。

谱例 2-24:

古曲 《十面埋伏》

摭分 是最常用的组合技法之一。

谱例 2-25:

扫、半轮、弹、挑 力度音量比较强。

谱例 2-26:

王心葵传谱 《渔家乐》

双弹、弹、挑 音量较大,在 ××× 节奏中多用。

谱例 2-27:

刘天华曲 《改进操》

勾、抹、弹、抹 () |

谱例 2-28：

瀛洲古调　樊少云传谱　陈龚则、樊伯炎、殷荣珠整理 《月儿高》

扫、双挑、双弹、双挑 这是力度很强的组合技法，在《十面埋伏》中形象的表现呐喊声，还有推双弦技法一并加入。

谱例 2-29：

古曲 《十面埋伏》

勾、弹、抹、弹、抹、弹、抹、弹 是较长的组合技法，民间又叫"凤点头"。

弹、挑、弹、挑、轮、弹、弹、挑 也是《十面埋伏》中表现刀光剑影的场景。

谱例 2-30：

古曲 《十面埋伏》

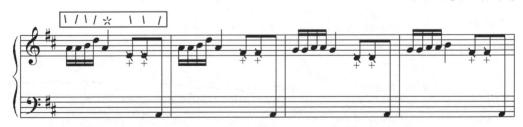

摘、剔 同时演奏的组合技法。

谱例2-31:

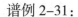

叶绪然曲 《赶花会》

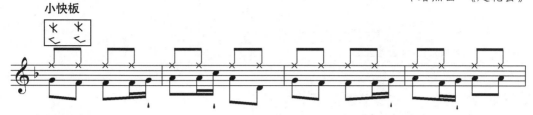

特别提示：

组合技法是琵琶常用的技法，无论古曲或者创作作品，各种组合都非常丰富，《十面埋伏》大都由组合技法构成。但需指出，组合技法在编排中要顺手，不能拼凑。这是在充分了解琵琶单个技巧的基础上，才能写出顺手的组合技法。

三、左手技法

吟、揉、推、拉是左手的基本技法，对音准、装饰，特别是在演奏文曲时丰富音乐的表现力，左手的技巧是极其重要的。

吟音 ➡ 小幅度的揉弦，特别是在慢速的乐曲中可增强音的表现力。

谱例2-32:

沈浩初传谱 《海青拿天鹅》

打音 左手手指打弦发出的音,按住上音位,打出下音位的音,一般音量较轻。

例:

撇音 ,左手手指拨弦发音,拨出本音。

谱例 2-33-1:　　　　　　　　　　　　　　　　　　刘德海曲 《天鹅》

谱例 2-33-2:　　　　　　　　　　　　　　　　　　刘德海曲 《春蚕》

带起 　左手按指带起发音。

谱例 2-34:　　　　　　　　　　　古曲　沈浩初传谱　林石城整理 《陈隋》

注:吟、打、撇、带这四种技法力度都较弱。

推、拉 用左手手指改变弦的张力所得滑音,强弱快慢均可。第四弦上多用拉,以免推出"品"外。

注:上例中古曲《十面埋伏》用推双音结合其他技法表现古战场的呐喊声,效果极佳。

自然泛音 ○ 左手手指浮点弦身的泛音位,右手同时弹弦得自然泛音。琵琶有十二个自然泛音(除去重复的),速度可快可慢,可同时弹1—4个泛音。

谱例2-35:

顾冠仁曲　琵琶协奏曲《花木兰》

谱例2-36:

刘天华曲《歌舞引》

谱例2-37:

刘德海曲《老童》

注:拍打四根弦并用泛音。

谱例 2-38：

刘德海曲《老童》

人工泛音 ◇ 左手手指浮点任何（中、低音区为多）音位，右手用手腕同时触弦得人工泛音，音量弱，速度慢。

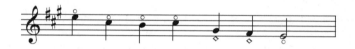

煞 + 左手指甲抵在弦身下，右手弹煞弦声。

注：在 b 这个音位上演奏煞音，非乐音。

进、退 左手手指上下滑奏，也称为"绰、注"。进、退音音域不限，弦数不限（1—4 根均可）。

谱例 2-39：

刘德海曲 《天鹅》

伏 ⊞ 右手弹弦后，左手立即按住琴弦，止住余音。

虚按 ⌒ 一般在泛音音位上轻按，按的音就是本位音，发音弱，速度不快，也可在泛音音位上轻按。

绞弦 ♯ 把两根弦绞起来演奏。也可绞三根、四根弦，分别用两指同时绞弦。

绞弦音是非乐音，《十面埋伏》的"九里山大战"中的绞弦及在现代创作中常模仿小军鼓的声音。

谱例 2-40：

胡登跳曲　丝弦五重奏《欢乐的夜晚》

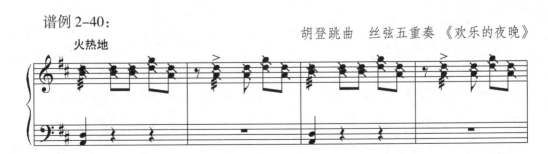

并二弦 ⅃ㄈ 把相邻的两根弦并在一起。

并三弦 ⅃丨ㄈ 把相邻的三根弦并在一起。

并四弦 ⅃丨丨ㄈ 把相邻的四根弦并在一起。

以上都是用右手弹弦发声,并弦比绞弦力度强。

谱例 2-41：

古曲 《海清拿天鹅》

断音 ▼ 按弹发音后,左手指即放,使弦身离开相或品位,得一短促音后再按回原音位。

颤音 tr 右手做长轮或长滚时,左手按音指的下方指连续打下方音位的音。

和弦音 琵琶和弦的构成中,如有空弦音则音响效果丰满,而且空弦音越多它的音响效果会越丰满。琵琶和弦以中低音区最常用,但按照音乐形象的需要各音区的和弦都可以使用。

以上是四音和弦利用三、二、一个空弦音,音响是饱满的。

和弦 三音和弦多用相邻三根弦演奏,较少采用隔弦来演奏三和弦。密集比开放顺手,包括七和弦(省略五音的七和弦更容易演奏)。开放和弦更多的以有空弦音来组合,非三度叠置和弦原则同前。

特别提示：

不含空弦音的三音、四音和弦（包括转位），在应用时注意可否演奏，特别是开放排列的和弦（密集排列的和弦较多用）。本节技法中不少是演奏三或四和弦。

砍音　"砍弦"用大指肉指强扣，扣后即伏，用右手捂住弦为伏。

谱例2-42：

刘德海曲 《老童》

第四节　派　别

琵琶是我国历史悠久的民族弹拨乐器，演奏技法丰富、表现力强，在几千年的发展过程中深深地扎根于民间音乐、戏曲音乐之中。18世纪以来，南北琵琶演奏艺术有了较大的发展，特别是流传于江南一带的南派琵琶，形成了风格迥异的以地域为名的派别，如无锡派、平湖派、浦东派、崇明派、上海派（汪派）等近代琵琶演奏流派，影响至今。

无锡派：以华秋苹为代表，风格古朴清雅、刚柔并举。

平湖派：以李芳园为代表，风格潇洒俊逸、丰满华丽。

浦东派：以鞠士林为代表，风格大起大伏、音色变化。

崇明派：以王东阳等为代表，风格细腻，纤巧精致。

上海派：以汪昱庭为代表，风格洗练，大气真朴。

北方派：以王君锡为代表，因历史原因影响较小。

第二章 柳 琴

柳琴又叫柳叶琴,流传于山东、安徽一带,是柳琴戏、泗州戏等的主要伴奏乐器。原为二、三根弦,改革后现在为四根弦,是乐队中弹拨乐器组的高音乐器。

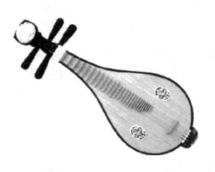

图 2-2 柳琴

第一节 调

柳琴定弦音大多为 d^2、g^1、d^1、g。

它是以高音谱号按实际音高来记谱的。柳琴能弹所有调,但常用调为 G、♭B、C、D、F 调,其次是 A、♭E 调。

第二节 音域、音色、音量

柳琴音域为 g—g^4。

柳琴用弹片演奏,音色明亮,擅长性格鲜明、富有弹性、欢快跳跃的乐曲。演奏和弦时,力度很强。若不用弹片演奏,则音色柔和、优美。

谱例2-43:

宁　勇曲　《愉快的节日》

第三节　技　法

柳琴的技法标记大体与琵琶相同,但因用拨子演奏,所以有些技法是它所特有的。

一、右手技法

弹　＼用拨子(弹片)向外弹弦得音。

谱例2-44:

王惠然曲　《春到沂河》

挑　／用拨子向内弹弦得音,特别是在较柔和的音调中应用。

弹挑　∨此技法是柳琴的基本技法之一,速度可快可慢、可强可弱。

谱例2-45:

［俄］里姆斯基·科萨科夫曲　《野蜂飞舞》

双弹　＼＼双弹经常和双挑连用,但也可单独使用。

谱例 2-46：

朱晓谷、高华信曲 《火把节恋歌》

谱例 2-47：

刘锡津曲 《铁人之歌》

双挑 ∥ 双挑很少单独出现，往往和双弹连用。

双弹双挑

谱例 2-48：

徐景新、高华信曲 《南海金波》

注：此例从双弹挑至扫拂三根弦至扫拂四根弦。

轮　柳琴的轮就是快速弹挑，和琵琶不同。柳琴的轮跟琵琶的滚奏技法相似。

长轮　一个乐句或一段旋律较长时值的快速演奏，音较密，极富歌唱性。

谱例 2-49：

徐昌俊曲 《剑器》

双轮　在二根弦上快速弹挑，音量较大。

小轮 快速弹奏四点。

谱例 2-50:　　　　　　　　　　　　　　王惠然曲 《春到沂河》

三小轮 三点。

谱例 2-51:　　　　　　　　　　　　　王惠然编曲 《柳琴戏牌子曲》

拂、扫　　由上至下同时弹奏四根弦；

　　　　　　由下至上同时弹奏三根弦。

　　　　　　连续扫。

谱例 2-52:　　　　　　　　高　扬、冯少先编曲 《百万雄狮过大江》

注：此曲是月琴独奏曲，定弦同柳琴。

扫拂的结合使用是柳琴音量最强的技法，只扫不拂也较常用。它因弦相对较短比较方便按音，在扫拂中擅长快速演奏和弦。

扫轮　　　　四根弦上快速弹挑，也可在三根弦上快速弹挑，是力度最强的技法之一。

谱例2-53:　　　　　　　　　　　　俄罗斯民间音乐　吴强改编　《月光变奏曲》

谱例2-54:　　　　　　　　　　　　高　扬、冯少先编曲　《百万雄狮过大江》

琶音（又叫划） 自下而上或自上而下，速度可快可慢，琶三至四根弦的音，划轮较为常见。

谱例2-55:　　　　　　　　　　　　　　　唐朴林曲　《心中的歌》

谱例2-56:　　　　　　　　　　　朱晓谷曲　柳琴协奏曲　《文成公主》

摘音（马下音）划 在琴马下端演奏，可弹一弦或多弦，发出"的"的声音。

例:

谱例 2-57:

苏文庆曲 《CAT'S 无言歌》

弦轴音 在缚弦处与山口之间,可一音或多音,音细而弱。

例:

拍面板 右手拍板面,有时左右手同时拍,也可以用弹片击打面板及指弹面板。用中指、无名指、小指弹,发出打击乐的声音。

如:

注:以上三种为非乐音的特殊效果,并不常用。

特别提示:

右手可上下移动弹弦位置,依速度的变化,可得紧张及柔和的音色,在需要时可写上移、下移。"下"是紧靠码子弹奏,发音小,要用力弹奏,音色紧张,也有标记"∧"。

谱例 2-58:

王正平曲 《塞北雁》

手拨弦 　不用弹片,用大指拨弦,音色柔和、深厚,速度不快。

例:

谱例 2-59: 　　　　　　　　　　陈　钢编曲　吴强订指法 《阳光照耀着塔什库尔干》

注:用手指弹四根弦,模仿新疆民族乐器冬不拉的声音。

谱例 2-60: 　　　　　　　　　　　　　　　　　　胡银岳曲 《魅影》

二、左手技法

推　⌒　在右手弹奏结束后,手指向外推,滑音得一音。

拉　⌒　先把音推出,弹奏后再拉回原位,是滑音的一种。

左手推、拉、揉、滑是润色音的基本技法,可使音色更优美并富于韵味。

推:

例:

打　↓　左手手指按本音而打下方音,并得下方音。

带　,　左手手指把音带起得音,按本音,带起上一音,所发出的还是本音。

谱例 2-61：

徐昌俊曲 《剑器》

吟　用手腕带动左手按本音,如 。

谱例 2-62：

王惠然曲 《春到沂河》

注：以上几种技法可以美化音色，但不改变音。

揉　 用推拉弦按本音,如 　　　。

滑奏（滑音）　→ 在品上由一音滑向另一音也称滑品。可上滑也可下滑,可小幅度滑也可大幅度滑音(也叫历音),可滑一弦也可滑多弦。

如：

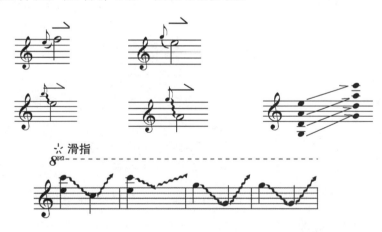

谱例 2-63：

徐坚强曲 《倒垂柳》

注： 推拉。

自然泛音　。左手指泛音音位上方快速虚按,同时右手弹弦得音。中低音泛音较常用,音色柔和,音量小。

所有泛音如下:

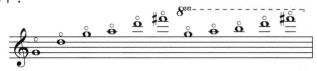

人工泛音　◇左手指在任何品位上快速虚按,同时右手弹弦,小指小关节同时按音所得人工泛音,在中低音域较为常用。

谱例 2-64:　　　　　　　　　　　　　　　王建民曲《阿哩哩》

虚按音　　右手虚按音位上,右手弹弦得音,音量小,有朦胧感。

颤　　左手一手指按本音,另一手指连续打上方音而得音。

绞音　K　左手中指或无名指向里推,食指或中指相邻里弦拉出,使两弦绞在一起,产生非乐音效果,力度较强,似小军鼓声。

铮音　Ø　左手任何一指用指甲抵住琴弦下,右手弹弦,发出非乐音,似刀枪碰击声。

煞音　•　右手弹弦,左手按音后立即松掉,但不离开琴弦,让弦离开品位,它和琵琶的煞音不同,更像阻塞音。

组合技法　法右右手的主要技法是弹／挑／轮,左手是推／拉／滑,故有不少的乐句重复使用某些技法,产生组合技法(同琵琶)。

⌐\ノ\ノ¬ 弹／挑／弹／挑

⌐≠ノ\ノ¬ 扫／挑／弹／挑

⌐\ノ≠ノ¬ 弹／挑／扫／挑

⌐≠≠≠≠¬ 扫／拂／扫／拂

⌐≠\ノ\ノ¬ 扫／双挑／双弹／双挑

注：组合技法要重复多小节才能使用，每个音上方都有一个技法直到另一技法出现为止。

特别提示：

因柳琴弦短、把位小，快速的乐句用得较多。

谱例 2-65： 朱晓谷曲　柳琴协奏曲《望月婆罗门》

和弦　凡密集的大、小三和弦（原位或转位）、开放的七和弦都可演奏，因一般演奏只能弹（同向刮奏）或挑，故不能隔弦演奏三音或四音和弦。充分利用它的空弦音来构成和弦，这样效果会很好，非三度叠置和弦原则同前。

第四节　同类乐器简介

月琴　和柳琴相同有四根弦，定弦 d^2、g^1、d^1、g，如三根弦的 a^2、d^1、a。

音域：

它的技法与柳琴基本一致,右手技法有弹、挑、滚、扫,左手技法有推、拉、打、带等,音色厚实,音量较大,高音音域比柳琴短促,高扬、冯少先创作的《百万雄狮过大江》,刘锡津创作的《北方民族生活素描》都是月琴的独奏作品。

谱例 2-66：

高　扬、冯少先编曲　《百万雄狮过大江》

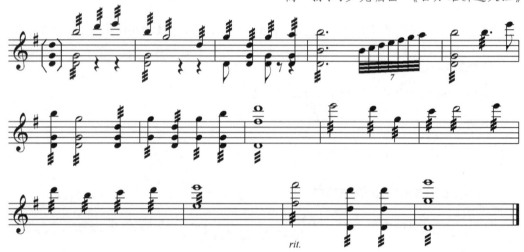

月琴还是多种戏曲曲种的主奏乐器之一,特别是京剧。它是京剧伴奏的三大件之一,它虽装上两根弦或三根弦,但只用第一弦的八度以内音(偶尔也超出八度),转调时要调整相应的定弦音,一般第一弦大都是首调的 mi。

月琴在伴奏中和京胡一起演奏,它在京剧中经常用的定弦音为：

如采用固定定弦,以 为多,不必临时换弦。

在现代京剧中也常以领奏出现。

谱例 2-67：

现代京剧《沙家浜》

第三章　阮（阮咸）

　　阮，古称"阮咸"，已有两千多年的历史，是我国较早出现的弹拨乐器之一。现在的阮是经过改良的并已成系列，分为高阮、小阮、中阮、大阮、低阮。

图 2-3 阮

注：以上各种阮的定弦音均有多种。有的乐曲需要临时改动定弦音，有的因演奏方

便或地域习惯改动定弦音,还有的参考西洋弦乐器的定弦音。但如果要改用,不能离开弦的张力范围,不然就没有意义了。

在综合乐队中高阮由柳琴替代,低阮由低音革胡(提琴)兼之,故高音阮、低音阮在乐队编制中大都没有使用。但如遇特殊的编制,高、小、中、大、低阮可能会全部出现,因为它们的音色是统一的。

中阮、大阮已列入综合乐队的编制,而有些乐队编制也有小阮出现。

阮的技法大都与柳琴或琵琶相同,而各种阮之间本身的技法也比较相似。中阮作为阮的代表,将做详细的介绍。

第一节 调(中阮)

中阮有二十四品(音位),它的定弦为 d^1、g、d、G。它所有的调都可以演奏,因换把、利用空弦音等原因有自己的常用调,为:D、C、$^\flat$B、A、G、F、E、$^\flat$E 调。

在总论中所述中阮的多种原因有不同的定弦。

例1

例2

如果将柳琴、高阮、小阮、中阮、大阮等都以四、五度定弦,这将会使演奏方便,对阮"族"的发展有极大的好处。

中阮所用的五线谱谱表有几种,一种是实音记谱,在独奏时多采用大谱表记谱。在乐队中则多采用中音谱表或低音谱表记谱;另一种是高八度记谱,采用高音谱表记谱;还有的的采用高音谱表下方注"8"字样记谱等。因中阮音域跨度较大,在独奏或协奏曲中可用大谱表实音记谱或高音谱表高八度记谱;在乐队编制中作为一个声部,以高音谱表高八度记谱或中音谱表实音记谱。中阮的音色柔和优美,如人声歌唱,和其他乐器可以较好地融合。

第二节 音域、音色、音量

中阮的音域较宽,以下是实音记谱:

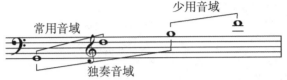

它的中低音域厚实,高音域音色有些干涩。如弹有空弦音的和弦则共鸣响,三个音域总的音量是平衡的。

第三节 技 法

中阮的演奏符号大都与柳琴相同,但有自己特有的技法。

一、右手技法

弹 ╲ 弹片向下弹奏一音。

挑 ╱ 弹片向上挑奏一音。

谱例 2-68: 刘　星曲 《孤芳自赏》

例:

注:只弹不挑较常见,只挑不弹少见。

特别提示:

用弹片演奏的乐器虽然要求弹挑力度平均,但一般弹比挑更有力度。

双弹 ╲╲ 同时弹奏相邻的两根弦。

双挑 ╱╱ 同时挑奏相邻的两根弦。

双弹比较常见。在速度允许的情况下(连续),弹或双弹也很常见。

谱例 2-69：

林吉良曲 《边寨萤火》

注：以上只用双挑。

谱例 2-70：

吴俊生曲 《火把节之夜》

例：

注：两个双弹加一个双挑，这样的节奏往往能快速演奏。

扫 急速弹三或四根弦发一声。

拂 急速挑三或四根弦发一声。

谱例 2-71：

刘　星曲　中阮协奏曲 《云南回忆》第三乐章

轮 ※ 中阮的轮指是快速弹挑。但也有用手指轮弦，比较少见，用时需要注明。

长轮 ※— 长时值的快速弹挑。

例：

同：

四小轮 ╬ 一音快速弹挑弹挑。

三小轮 ∧ 一音快速弹挑弹。

注：以上两种技法一般用在短时值音上。

双轮 ✻══ 长时值双弹双挑两根弦。

例：

带弦 右手在长轮同时又弹其他弦。（和左手带弦不一样）

例：

划弦 ↕ 和弦（不少于三个音）有一定节奏和速度向下或向上划走，也可用手划弦，较柔和。

例：

摭 （ ）弹片弹内弦的同时右手中指或无名指向内挑外弦，可得双音或三音。速度不宜太快，音量较弱。

例：

分 ∧ 弹片挑内弦的同时右手中指或无名指向外弹外弦，速度不宜太快，音量较弱。

下靠 ⌒ 靠近琴码演奏，余音短，音色干涩。

上靠 ⌣ 靠近琴窗（出音孔）演奏，余音较长，音色柔和。

伏弦　⪤　右手扫弦后用手掌迅速捂住弦,使余音戛然而止,音量较大时使用。

弹板面　卜　用食指或大指用力弹击面板,还可以用弹片敲击板面。

拍面板　⊹　用手指拍面板,还可以用手指轮面板(也可用文字表示)。

提　　ᛕ　将弦拉起突然放下,使弦击打弦品而发出非乐音效果,力度较强。

注:以上三种技法都是非乐音、效果性的。

捏　　θ　弹片与右手中指同时拨弦,得双音,音量较轻。

拨子弹双音　φ　双音可用拨子,这里双音上方为拨子弹,下方音为肉指同时弹奏,也有用手指弹双音。

谱例:2-72:　　　　　　　　　　　　刘　星曲 《云南回忆》第三乐章

二、左手技法

打音　↓　左手有力地将弦击打在本音位上方发音,发出的音是上方的音。但力度不强,速度快。

谱例 2-73:　　　　　　　　　　　　王仲丙编曲 《拉萨舞曲》

擞音　↻　在本音位上方勾弦发音,发出本音位的音,力度不强,可连续带弦,但速度不能太快,在演奏双音时下方音可用此技法。

谱例 2-74:　　　　　　　　　　　　宁　勇曲 《丝路驼铃》

推　　将弦向内推移,右手同时弹弦。

拉 ↗ 将弦向外拉移,右手同时弹弦。

①滑音的效果 ②回滑音效果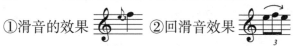

揉弦 ～～ 手指在手腕带动下摇动本音位,起装饰的作用。

例:

弹、打、带弦 ↘↶

弹弦的同时打、带音和在本音位加一装饰音相似,但技法不同。如上例。

滑音 — 左手按住弦向上或向下滑向某音位。有的起音有具体音高,有的滑向的音有具体音高,当然也有的两头都可有具体音高,也可都没有具体音。

① ② ③ ④

泛音(自然) ○ 左手虚按泛音音位。

人工泛音 ◇ 左手虚按任何音位,同时右手小指关节抵住本音位上方八度音位,同时弹弦,左右手都是即弹即放。

谱例2-75:

周煜国曲 《山韵之二·涧》

和弦 因中阮音色柔和,共鸣大,在乐队中起到中音声部的作用。和弦多以开放为主,有空弦音的和弦效果较好。常用开放的三和弦(原位或转位)及重复根音的四音和弦、七和弦(省略五音的七和弦更容易演奏),非三度叠置和弦原则同前。

第四节 同类乐器简介

高阮 它的音色和其他阮音色特点相同,但共鸣箱小,弦短,音色有些干涩带有木头和弹片的声音。

小阮 它的音域和音色介于柳琴和中阮之间,有一定的中和作用,技法同中阮,自然泛音如下。

谱例 2-76-1:

王建民曲 《阿里里》

谱例 2-76-2:

大阮 技法同中阮,但因把位较大,左手演奏不如中阮灵活,自然泛音如下。

和弦应用以开放排列为主,多用有空弦音的和弦。

谱例 2-77:

王仲丙编曲 大阮独奏 《拉萨舞曲》

低阮 因乐器过大,能弹奏的人不多,多被低音革胡替代。

第四章 三 弦

三弦是弹拨乐器中个性比较强的乐器。在我国北方、南方的戏曲音乐、民间音乐中都有它的身影,有的还是主要的伴奏乐器。三弦分大三弦和小三弦,北方的大鼓等曲艺用大三弦;南方的评弹、丝竹等用小三弦。现在大三弦已被广泛采用于独奏、伴奏和合奏中。三弦柄长,有指板,无品。如图:

图 2-4 三弦

第一节 调

大三弦的空弦一般为 g、d、G ,常用调为 C、G、F、♭B、D,另外民间音乐或戏曲音乐有的根据人声而改变定弦音,有的以地方风格而定。例:d、A、D;C、G、C;a、e、A;f、a、F;e、B、E;g、d、A 等。

第二节 音域、音色、音量

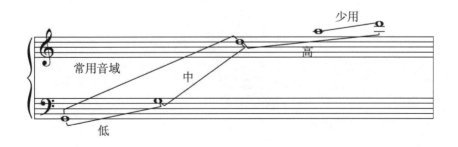

它是以实音记谱,一般以低音谱号记谱,在它的中、高音区则用高音谱号记谱;在写独奏曲时为便于写和弦,用大谱表写为妥;还有一种音域同中阮写法,高八度记谱,因三弦的音域类似中阮。

谱例 2-78:

华彦钧曲、李 乙改编 《大浪淘沙》

注:1)用大谱表实音记谱。

2)用低音谱表记谱。

3)用高音谱表高八度记谱。

特别提示:

三弦的音色很独特,扎实而醇厚。弹点清楚,渗透力强,音量大且宏亮,特别在中、低音域,或有空弦的扫弦时更为突出。

第三节 技 法

一、右手技法

弹 食指向外弹一根弦。

谱例2-79：

藏东生、刘凤锦、何化均编曲　演道远改编　《迎新人》

挑　╱大指向外挑一根弦。

谱例2-80：

藏东生、刘凤锦、何化均编曲　演道远改编　《迎新人》

双弹　╲╲食指向外弹两根弦。

谱例2-81：

张肖虎、肖剑声、刘振华、王加伦曲　大三弦协奏曲《刘胡兰》

双挑　╱╱大指向外挑两根弦。

谱例2-82：

李　乙改编　古曲《春江花月夜》

扫　食指由第三弦快速扫三根弦。

谱例 2-83:

姜水林、沈铁候曲 《欢乐的畲山》

拂 大指由第一根弦快速拂三根弦。

谱例 2-84:

华彦钧曲 李 乙改编 《大浪淘沙》

注:弹、挑、双弹、双挑、扫、拂,技法相似,在力度上也有所加强。

小拂 大指只拂相邻的两根弦,力度比较柔和。

谱例 2-85:

李 乙改编 民间乐曲 《十八板》

跺弹 大指依附在食指上,用腕力使食指垂直用力弹弦,指甲触皮面,也可不触皮面。

谱例 2-86：

肖剑声编曲 《梅花调》

注：此弹法是三弦特有的技法，在加强力度时应用。

剁指 ▽ 运用手腕的力量使食指出急促、强烈的一音或连续的数音。

谱例 2-87：

民间乐曲 《凤阳花鼓》

撮 快速连续弹挑。

谱例 2-88：

民间乐曲 《凤阳花鼓》

扫、撮

谱例 2-89：

冼星海曲　李　乙改编 《黄河之水天上来》

注：以上三谱例均为李乙改编。

轮、滚 ※ 食、中、无名、小指依次快速弹弦接大指挑。

长轮 ※------ 时值长的轮。

　　　　（四指轮）食、中、无名、小指依次快速弹奏。

　　　　（三指轮）食、中指依次快速弹奏，大指挑弦。

谱例 2-90：　　　　　　　　　　　　　李　恒曲　王振定指法　《往事》

扫、轮 ※ 扫三根弦，轮第一根弦。

谱例 2-91：　　　　　　　　　　　　　李　恒曲　王振定指法　《往事》

注：此曲下方两音为扫，上方为轮。并不是扫成二分音符。

拂、轮 ※ 拂三根弦，轮第一根弦。

摇 K（双摇IK）食指或中指用指甲偏锋或侧锋急速弹弦。

谱例 2-92：

1)　　　　　　　　　　　　　　　　　李　恒曲　王振定指法　《往事》

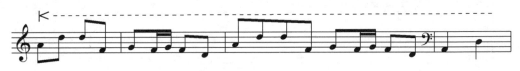

2)　　　　　　　　　　　　　　　　　李　恒曲　王振定指法　《往事》

注：双摇只能摇相邻的两根弦。

摘 ✶ 大指抵住琴弦，食指在大指下面弹弦，似木鱼声，因皮制共鸣箱可发出击鼓之声，非乐音，弱奏应用为多。

抹 ）食指向内抹弦。

勾 （ 大指向内勾线。

注：一般很少单独运用，力度较弱。同时运用较多，也就是撅。

撅 （ ）和琵琶演奏方法相同。

分 八 和琵琶演奏方法相同。

注：这两种技法多以一组的形式依次重复出现。

例：

下声部是第三空弦音，同时演奏。

正扣 ✶（✶）食指弹第三弦，大指挑第一弦，同时发音，并用腕力演奏，力度较强。

谱例 2-93：　　　　　　　　　　　　王振先记谱　弦索十三套之一《海青》

注：原谱 B 调，并以该调的 re、la、re 定弦。

反扣 ✶ 大指勾第三根弦，食指弹第一弦，同时发音。

撅弹 （ ）✶ 先撅后弹。

谱例 2-94：　　　　　　　　　王范地编曲　肖剑声改编《红色娘子军战歌》

分弹　╱╲　先分后弹。

例：

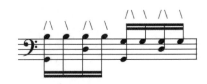

压码　⌒　用小指轻压在码上，食指用力向下压弹，发音后，小指立即抬起，使音色优美、柔和。

码下　右手在琴码的下方，左手弹一个音或三个音，右手即剩余音未消揉弦，产生筝揉弦的效果。

跪码　△　用小指压在码上或抵在码背后，以改变三弦音色，这是三弦特有的技法。

击音箱　X　用右手拍或手指击共鸣箱蛇皮，可仿手鼓等其他乐器的声音效果。

二、左手技法

打音　T　依靠左手手指的力度，用某手指打弦得本音上方音高的音，音量较小。

谱例 2-95：

肖剑声曲 《运粮小唱》

注：此谱例除打音外，吟音、轮音也较为典型。

扳音　L　手指按弦，另一指用力扳响所按的弦音，力度较弱，音量较轻。

谱例 2-96：

李　乙改编　古曲 《塞上曲》

拈音　⌐　用左手用力在本音位上方（指音高）拨弦得本位音。

谱例 2-97：

博学斋传谱　肖建声整理　弦索十三套之一 《合欢令》

撇音 　先打后拈得音。

谱例 2-98：

肖剑声改编 《送粮小唱》

吟音（揉音） 　左手在按本位音的同时上下反复揉弦，是对本音的润饰。

谱例 2-99：

肖剑声改编　京剧 《杜鹃山》选段

注：此例也有四指轮、撇音。

伏弦 ⊢ 左手弹奏后即煞住余音，可一指，也可多指伏弦。

绞弦 ⼢ 左手食指将第二弦勾起越过第一弦使弦交叉，中指速按住交叉弦，右手用滚和摇得非乐音。

谱例 2-100：

李 乙改编 古曲《十面埋伏》

滑音 在一个音上可以做上、下、前、后四种滑动，上、下滑动至本音，前音不定音，后音不一定滑向何音，速度可慢可快，长度可长可短。

例：

上滑音 由本音滑至较高的音，速度可以根据风格、感觉而定。

谱例 2-101：

姜水林、沈铁候曲《欢乐的畲山》

下滑音 由本音滑至较低的音，速度同样可以根据风格、感觉而定。

谱例 2-102：

李　乙改编　民间乐曲《十八板》

谱例 2-103：

1)

肖剑声改编　京剧《智取威虎山》选段

2)

3)

陈天国订谱　潮州音乐《柳青娘》

上回滑音 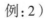 由本音滑至较高音（一般三度内）再回滑到本音。

例：1)　　　　　　　　　　例：2)

下回滑音 由本音滑至较低音（一般三度内）再回滑到本音。

例：1)　　　　　　　　　　例：2)

虚上滑音 ⁄ 右手弹出音后，左手顺势上滑到另一音或数度音。

虚下滑音 ⁊ 右手弹出音后，左手顺势下滑到另一音或数度音。

谱例 2-104：

肖剑声演奏谱　潮州音乐 《寒鸦戏水》

注：此技法是三弦常用技法，可模仿古琴技法得出似古琴的音色。当然也可上回虚滑音和下回虚滑音。音量不大，韵味较强。

泛音 。自然泛音在中低音域效果较好。

例：

谱例 2-105：

1)　　　　　　　　　　　　　　白凤岩曲　肖剑声整理 《风雨铁马》

人工泛音

2)　　　　　　　　　　　　　　刘　行曲　李　乙改编 《飞天》

和弦 利用空弦音构成的音程从二度到八度都容易,但两个音都不是空弦音时较难,因三弦的弦较长,运用时应小心。

谱例 2-106:

谱例 2-107:

张念冰改编 《湘江之歌》

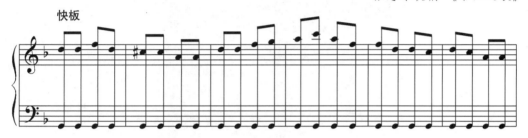

三和弦大都以空弦音的音程关系从空弦音开始到高把位都可以,如其中有一个或两个空弦音组成很容易,但如果没有此音程关系的三和弦运用时要特别小心。

附:小三弦

小三弦技法同大三弦,音量较小,指板短于大三弦,演奏相对灵活。在民间音乐及戏曲、曲艺音乐中运用较广,如苏州评弹、福建南音、江南丝竹、南阳梆子等。

定弦:

1. 如苏州评弹、福建南音、江南丝竹。

2. 如西河大鼓、山西梆子。

3. 如南阳梆子。

4. 如四川扬琴的三弦定法之一。

注:以上定弦与它们的风格特点、和声结构紧密相关。

第五章　扬　琴

扬琴明末传入中国,很快在戏曲、曲艺、民间音乐中广泛流传,它音域宽、音色明亮,可演奏柱式和弦及和弦琶音,因其根据十二平均律排列,转调非常方便。余音长(特别是低音),在乐队中可起中和的作用。同理,如若用得不好则会产生混浊的效果,现有制音踏板可以基本解决这一问题。

图 2-5　扬琴

第一节　调

扬琴虽任何调都可演奏,但在民间音乐中多采用固定的调,如江南丝竹定 D 调,广东音乐定 C 调,在创作乐曲中还是以 D、F、C、A、♭B 为常用调。扬琴用变音槽转调或微调。

第二节　音域、音色、音量

扬琴音域有四个八度,如有需要,两极还可调个别音。

常用音域:

扬琴的音色在低音区厚实、宏亮,但没有制音踏板的扬琴,余音很长,在不断更换不同和弦时要特别当心。中音区清脆、明亮,这也是它的主要音域。高音区因弦渐短,虽较亮,但带有击木之杂音。

低音区　谱例2-108:

刘惠荣、周煜国曲　《忆事曲》

谱例2-109:

朱毅曲、项祖华改编　《春雨》

中音区　谱例2-109:

黄　河、何泽森曲　《川江韵》

高音区　谱例2-110:

杨　青曲　《觅》

扬琴的音量因演奏技法不同,可大可小,双音演奏音量要比单音大得多;中、低音区要比高音区音量大。由于技法丰富,扬琴在音量上的反差是弹乐中较大的。

第三节 技法

扬琴演奏不像琵琶及阮类左右手分工明确,而是用竹杆(琴竹)双手配合演奏,故比一般的弹乐技法更多些,音色变化也就更丰富了。

左、右竹 前者左手持琴竹击弦,后者右手持琴竹击弦。

反竹 ⌐——⌐ 用琴竹翻转过来击弦,常用中高音区,音色清脆,似柳琴音色,一般用在乐句中。

谱例 2-111:
郑宝恒曲 《川江音画》

闷 竹 ▽ 琴竹打在弦上不立即抬起,产生闷音而短促的效果,速度不宜快,音量较小。

反闷竹 △ 翻转琴竹(同闷竹)方法演奏,音色较亮。

连 竹 ⌐— 左手连击二个以上的音,一般三个音;

—┐ 右手连击二个以上的音,一般三个音。

注:此技法是以击弦后自然的反弹,发出多音,它不是轮音的效果,速度也不能慢,但可不同音。

例: 实际效果:

谱例 2-112:
项祖华曲 《竹林涌翠》

指弹连竹　↶—↷— 用左手或右手中指、无名指、小指一次弹竹柄,使竹杆头击弦,发出均匀的单音。常见左右手一次演奏,当然也可左右手同时击弦。这和连竹是有区别的,前者是自然反弹,后者是人为,速度可控,但不能太慢,否则无须使用此技法。

击板　× 可单竹击也可双竹击,更可连击。

轮　𝄋 左右手快速地交替连击琴弦。

注:这是短音变长音的基本技法,演奏要密,力度要平均,也可八度,甚至双八度演奏,音量极大。

单轮　左右手快速而连续奏出均匀的音,同音或不同音、同一声部或不同声部均可。

谱例2-113:

黄　河曲《黄土情》

浪竹　⊦ 一手持琴竹中后部位压在近身琴弦作支点,使该竹杆打的音利用自然反弹发出颤音,但是只有个别音可演奏,用一个竹杆头只能发出一个音。

注:这是扬琴的特有技法之一。

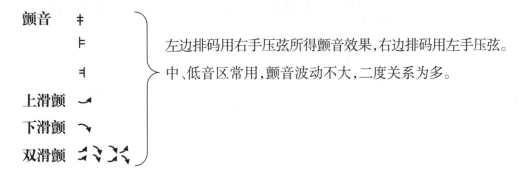

指套滑音：

上滑音 ⌒
下滑音 ⌒
回滑音 ⌇
揉滑音 ⌇⌇ } 用指套滑音是扬琴带有地方性风格的技法,在现代创作作品中常出现。

注：揉滑音（也可不滑）可带指套,也可不带指套。

谱例2-114：

项祖华曲 《竹林涌翠》

拨弦音　用琴竹尾拨奏琴弦,发出清脆明亮的音色,速度不易快,力度较弱。如多音刮奏,速度和力度可强可弱；如一手拨弦,另一手正常击弦。

谱例2-115：

杨　青曲《觅》

上琶音刮奏 ⋰ ↗
下琶音刮奏 ⋱ ↘

摇拨 一般用右手为多,也可用左右手同时摇拨,速度不快。
也可以按滑音

摘音 ⊬ 用左手大、食指捏弦,右竹尾拨弦,发出非乐音,同琶音。

抓弦音（抓弦）　　单手可抓1至4根弦音构成单音、音程及和弦音,双手如同时抓弦,最多可抓奏八个音,但力度不太强。

注：用指（大、食指为多）抓弦，和琵琶写法相同，抹、挑、托、劈、撮（大指、食指同抓双音或大指、食指、中指同抓三音和弦），用中指不用指甲，抓出的音较柔和。在一手抓弦的同时，另一手可按弦划走，另外也可用琶音。

泛音　。一手用琴竹击弦，另一手在弦的 $\frac{1}{2}$ 处同时轻点得泛音，一般用在中低音区效果较好。

谱例2-116：

郑宝恒改编　古曲《渔舟唱晚》

注：也可仿泛音 ⊙ 用琴竹竹头轻击琴弦 $\frac{1}{2}$ 处。也可一手浮点码上，另一手轻击该弦，发出的音是实际音高。还可以双泛音，一手拿两琴竹打双音，另一手同击泛音方法。当然双头琴竹也相同，运用起来更加方便。

顿音　▼ 单竹或多头琴竹击弦，中指或无名指迅速按住余音，发出短促音，速度不可太快，力度不强。

木音　△ 一手用琴竹击弦的同时另一手指点码接近处，发出阻塞音。

注：以上两种技法都起着改变音色的效果。

琶音　 是一种快速分解和弦的奏法，可由上而下（多用），也可由下而上。

双头竹　ɸ 一根琴竹可用两个或三个音头，这样一根琴竹可同时打双音或三音，两根琴竹可同时打四音或六音，双音头琴竹一般用三度或四度，根据琴位排列演奏，力度很强。在演奏过程中如换琴竹则需要预留换琴竹的时间。

谱例2-117-1：

项祖华编曲《林冲夜奔》

谱例 2-117-2: 项祖华编曲 《林冲夜奔》

踏板音（止音器） 为了解决中、低音区余音偏长的问题，有些扬琴装上止音踏板，控制余音长短，似钢琴用法。

谱例 2-118: 王　直、桂习礼曲 《土家摆手舞曲》

谱例 2-119: 高　龙、刘寒力曲 《木兰辞》

谱例 2-120:

黄河曲 《黄土情》

特别提示：

1. 所有弹拨乐器都有组合技法，扬琴也不例外，传统用法上技巧接的很顺，如不太熟悉组合技法，可以不标，演奏者会在演奏时根据自己的需要标出。

2. 扬琴不仅可以演奏和弦，而且可演奏多声部，因其在音域内具备所有半音，谱面上写起来也较方便。

扬琴的装饰与加花是极有特点的技法，特别在民间乐曲中，运用这一技法几乎是演奏员必须具备的条件。

装饰音：以下方八度音为多。

注：可高八度、低八度重复，甚至是双八度重复，此技法在热烈的、欢快的音乐形象中常用。

注：必须注意在民间音乐中加花有一定的风格特点。

第六章 古 筝(筝)

古筝(筝)在战国时期已流行于秦,故又称"秦筝",唐宋时期为十三弦筝,近代为十六弦,现代大多为二十一弦筝。现在常见的是尼龙缠的钢丝弦,音色较亮,音量较大。还有一种钢丝弦筝,流传于广东、河南等地。

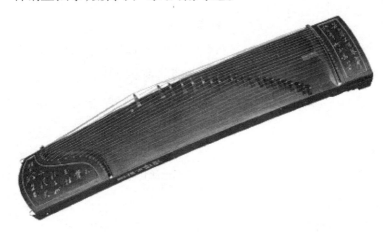

图 2-6 古筝

第一节 调

传统筝的音阶是五声音阶排列,如不按音,不移动琴码,只能弹一个调(关系大小调),如给一定时间移动琴码可弹多个调。在演奏大型作品时,转调是有一定困难的。目前除传统筝外,有多种改良筝,如蝶式筝、快速转调筝等。

传统定弦:D 调

如用 D 调筝变成 G 调筝可把 #F 音改变为 G,只移动四个码子(四个八度);如 D 调筝改为 A 调筝把 D 音降半音为 #C,移动五个码子即可;如改为 C 调要把 B 音升高

半音为C，#F音升高半音为G，这要移动八个码子，这在演奏中进行是非常困难的。在传统筝中以D调为本调可常用D、G、C、A调，在五声音阶排列的传统筝曲中大都没有转调，或以按音转近关系调，但风格不同有按半音或近似半音。目前除用传统筝演奏民间乐曲或创作乐曲外，不少创作乐曲用传统筝以人工音阶定弦。用人工音阶排列，是一曲一个排列，要在演奏中改变调更加困难。

如：

王建民《幻想曲》的定弦：

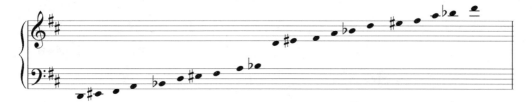

徐晓林《黔中赋》的定弦：

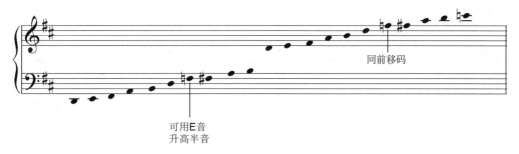

黄好吟《烟霄引》的定弦：

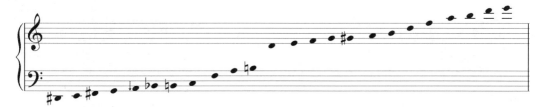

注：这是二十四弦筝，另外还有二十五弦、二十六弦、三十二弦等，以及双筝，但都因音乐形象或尝试乐器改革所用，目前未普及。

第二节　音域、音色、音量

五声式排列的二十一弦筝有四个八度。

最高音 d^3 用按音可按出 $\#d^3$、e^3，甚至可按出 f^3、g^3，即按出三度音（具体以弦的松紧而定）。在它的音域内可按出所有半音或微分音（小于小二度），但连续按半音乐曲速度不能太快，以免音不准。

筝的音色低音区浑厚，中音区柔美，高音区明亮。有的弹奏者右手戴假指甲（除小指），左手不戴，右手弹弦明亮，左手弹弦柔和；当双手都戴假指甲，音色统一。只有双手的小指因不戴假指甲，弹弦较柔和。

谱例 2-121： 张　燕改编 《浏阳河》

注：两句单音的演奏分左右手，并用小指肉指弹奏，音色柔和优美。

筝的技巧丰富，可按、可弹、可单音、可多音，古筝的音量在弹拨乐器中对比幅度是较大的。

第三节　技　法

劈　┐大指向内拨弦。

托　└大指向外拨弦。

例:

谱例 2-122: 　　　　　　　　　　　高自成改编　山东筝曲 《高山流水》

抹　╲　食指向内拨弦。

挑　╱　食指向外拨弦。

谱例 2-123: 　　　　　　　　　　　梁在平传谱　曹　正订谱 《千声佛》

谱例 2-124: 　　　　　　　　　　　　　　张　燕改编 《挤牛奶》

注：以上两例中，╲____为"连抹"，为多用，单独用挑不多见。食指向内连续挑，"托抹"连用较多，如以下谱例：

谱例 2-125: 　　　　　　　　　　　黎连俊传谱　山东筝曲 《莺啭黄鹂》

勾 ⌒ 中指向内拨弦。

剔 ⌒ 中指向外拨弦。

例：

谱例2-126：　　　　　曹东扶传谱　曹桂芬、曹桂芳订谱　河南筝曲《上楼》

注：上例勾⌒单独用，剔⌒往往和托连用为"大撮"。

提 勺（丁、∧）无名指向内拨弦。

例：

谱例 2-127: 郑德渊曲　邱大成改编　《孔雀南飞》

大指摇　◻ 大指快速劈托。

例:

食指摇　⊻

例:

谱例 2-128: 李祖慕曲　《丰收锣鼓》

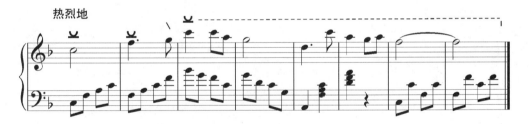

大撮　⊏ 托、勾同时弹奏,得八度。

例:

谱例 2-129: 民间乐曲　《寒鸦戏水》

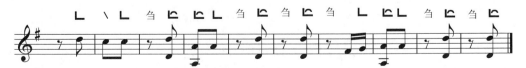

大反撮　⌐ 劈、剔同时弹奏,得双音,以八度为多。

例:

谱例 2-130-1:　　　　　　　　　　　　曹东扶传谱　河南筝曲《陈杏元落院》

剔撮　⌣ 剔、托同时弹奏,得双音,以八度为多。

例:

谱例 2-130-2:　　　　　　　　　　　　曹东扶传谱　河南筝曲《陈杏元落院》

小撮　⌣ 抹、托同时弹奏,得双音。

例:

谱例 2-131：

赵登山曲《铁马吟》

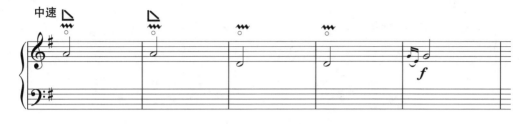

小反撮　劈、挑同时弹奏，得双音。

例：

大关节轮　右手大指大关节快速托劈弹奏。

例：

注：在弹河南筝曲时常用此技法，也是它的特点之一。

煞音　右手弹奏后用右手或左手掌根迅速使音休止。

例：

谱例 2-132：

郭　鹰传谱　潮州民间乐曲《一点红》

谱例 2-133：

　　　　　　　　　　　　　　　　　　　　王建民曲 《幻想曲》

注：此曲空弦为人工音阶，谱例中除泛音外，还有无固定音高的弹奏双"音"和拍打低音数弦。

上滑音 ↗(♪) 弹本音时将该音按到上方音，较弱，两个音都听得清楚。

例：

下滑音 ↘(♪) 弹本音时按到上方音再滑到本音位，两个音都听得清楚。

例：

注：括号中的音可以不写出，更不能弹出。在放掉前一音时，可能出现重音效果。

谱例 2-134：

　　　　　　　　　　　　　　　　　　　　成功亮曲 《伊犁河畔》

上回滑音 ⌒ 弹本音后滑至上方音，再回到本音，三个音都要清楚。

例：

下回滑音 ⌣ 弹本音前先按到上方音再滑到本音，三个音都要清楚。

例：

注：括号中的音不写出，更不能弹出。

例:

注:此两例 a 为下回滑音,b 为上回滑音。

特别提示:

因古筝流派多,在传统筝中又没有四级、七级音的音位,所以无论在五声调式音阶出现的音,或需用四级、七级音时都有滑音的必要,也是它的重要特点。

颤音 弹本音时左手按码左边颤弦,有小颤和大颤,后者地方性、风格性较强,力度也强。右手弹弦,左手一般都在码左边跟弦,有机会就颤音,似弦乐的揉弦。

例:

谱例 2-135: 　　　　　　　　　　　潮州民间乐曲　何宝泉整理 《思凡》

注:在右手演奏时左手一般跟着右手音位在码左移动,不时使用颤音润饰。

打音 ▽ 也称点音,弹弦同时左手在琴码左侧弦上一压即离,像蜻蜓点水,有重音感,但很轻巧。

谱例 2-136: 　　　　　　　　　　　　何宝泉整理　客家筝曲 《崖山哀》

按现音 X(x)上方音是由下方音按弦所得但不能听到下方音。

例:

注:C 音先按到 D 音弹弦得 D 音,而不能把 C 音弹出,不然变成滑音了,这是古筝常用的技法。

谱例 2-137-1：

谱例 2-137-2：

谱例 2-137-3：

曹东扶曲　河南筝曲　《陈杏元落院》

注：此例，①按 e 音得 g 音，②按 b 音得 d 音并都用游弦音演奏。

扫弦　　也称刮奏，用右手或左手，或双手同时由高音向低音快速连弹数音，力度大，音量强，有的有起音没有终止音，有的有终止音没有起音，也可没有起音没有终止音。

例：

拂弦　　和扫弦一样但从下往上拂数音。

注：单独扫或拂，力度可轻可重。

谱例 2-138：

例：

刮奏 ↘↗ 依次扫拂，由高向低或由低向高快速扫、拂数弦，码左码右都可刮奏，码左刮奏无固定音高。记号为 ↘↗。

谱例 2-139： 沈立良、项斯华、范上娥曲 《幸福渠水到俺村》

特别提示：

刮奏是筝最常用的技法之一，传统只刮奏码右，有音高。而现在码左、右两边都可刮奏，可快可慢，可强可弱，可长可短。如双手齐刮可同向、也可反向。正因常用技法，不能滥用，才能达到所需要的音乐形象的效果。

摇指 彡右手四个手指的任何一指（一般人指和食指）在一根或数根弦上快速弹弦。

例：

注：在数根弦上摇指一般指在相邻的弦上摇指，八度内隔弦摇指较难，但也可用。现在左手也可在码右边摇指，右手也可在码左边摇指，只是无固定音高。

例：

扫摇 中指在第一个音上向内快速扫弦，紧接着用大指摇弦，力度较大。

谱例 2-140：

王昌元、浦琦璋编曲 《洞庭新歌》

轮 ✕（或称半轮）用四、三、二，四、三、二、一或五、四、三、二、一先后弹奏同一弦所得音。速度要快。

谱例 2-141：

宁宝生曲 王中山改编 《春到湘江》

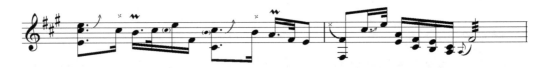

指序如：二、一、二、三，用右手指依次序弹奏一连串不同音（大都统一节奏音型），速度也较快。但不是轮，是有一定节奏的。

谱例 2-142-1：

赵曼琴改编 京剧现代戏 《打虎上山》

谱例 2-142-2：

赵曼琴改编 京剧现代戏 《打虎上山》

注：音的走向在有一定规律情况下可用指序演奏，既方便，又均衡、快速。

打扫 ♩ 用二、三、四指半握拳从高音到低音迅速打击数弦，音响力度较大，无固定音。

谱例 2-143：

苏 玲、梁 尚曲 《苗乡月夜》

泛音 。 右手指轻弹弦,左手指同时轻按住琴弦泛音点（二分之一处）并立即离开,所得音为本弦的高八度音,音量轻而亮,如四分之一处可得高十三度音（少用）,泛音一般用中、低音区比较好,同时两手指弹两弦也可得双泛音。

谱例 2-144：

王建民曲 《秋风辞》

注：此曲是人工音阶定弦,临时升降号都是空弦音,✶为掌击低音区。

柱泛音 ⊙ 右手弹弦时,左手同时按该弦码顶端,右手弹后迅速离开,产生类似泛音的效果,音量很轻,效果为同度泛音。例如：

哑音 ⊕ 左手按该弦码顶端,使右手弹出哑音（阻塞音）的效果,音量不大,速度可快,模仿鼓声。

谱例 2-145：

赵玉斋曲 《庆丰年》

花指 由高至本音的连"托"，可占音的时值，也可不占。较快时，音多少视需要而定，速度可快可慢进入本音。此技法是古筝极有特点的技法之一。

谱例 2-146：

曹　正订谱　古曲 《渔舟唱晚》

注：这是一段很有特点的花指，它是占音的时值的。

掌击音 ▌用左手或右手或左右手都可用掌击琴弦中低音区数弦，也可拍弦，只有群音效果，也可在码左用掌击音 ▮。

谱例 2-147：

王建民曲 《西域随想》

注：右手声部 ♩ 是指弹琴板，♪ 是指拍琴板。

拍琴板 ◇ 用左、右手掌拍琴板任何位置,起到打击乐的效果。还有击琴板叩击琴板和弹琴板,声音比较集中。

例一:

例二:

注:只代表技法,并不在B音上,而是在琴板上。

木鱼音 ✕ 左手按住右侧琴弦,右手弹奏,但并没有弦的音高,只有"木鱼"音效果。

例:

注:一般在中音区用的较多。

扣摇 ⌒ (⌇) 左手扣住右侧琴弦,在右手摇指的同时,向左或向右移动,无音高,音量不强,模仿风声效果。

谱例2-148:

王昌元曲《战台风》

微分音 ⤼ 左手不按在半音或全音音位上,这在地域或风格强的音乐中常用,如西北的哭音、潮州的"轻六调"、"重三六调",在现代技法中也广泛用到此技法,有的技法在音的左边用↑或↓。

双托 ⌐ 大指向外拨两根弦。

谱例2-149:

朱晓谷改编《拨根芦柴花》

双劈 ╗ 大指向内拨两根弦。

重勾 ⌒ 中指向内急速勾打两根弦,力度强,音量响。

谱例2-150: 山东板头筝曲《四段锦》

注:双托同音是利用另一弦滑到上一弦的音,利用音律的不同产生同音但并不绝对相同的音,这是古筝的常用技法,似东北的双管,效果,双劈,双勾等都可以用。当然并非都用同音。

三勾 ⋙ 中指向内急速勾打三根弦,力度强,音量大。

谱例2-151: 王昌元曲《战台风》

摇三弦 ⇊ 右手食指同时摇三根弦,音量较大,一般摇指相邻的三根弦。理论上说左手也可摇一、二、三根弦。

例:

游弹 ⊀--- ---ᚲ 右手在有效弹弦二分之一处弹奏变换音色的亮和柔,另外弹弦点由远离前岳山逐渐向右靠近前岳山方向弹奏⊀--- ---ᚲ,或由靠近前岳山逐渐向左远离岳山方向弹奏---ᚲᚲ---。(注:岳山即靠弹弦处)(见谱例2-137-3)

拉弦 ┃ 用低音弦乐器的弓拉奏筝的最低或最高的几个音。这也是音色变化的一种技法,也可用弓杆击打琴弦,⇑ 。

谱例 2-152：

朱晓谷曲　唢呐协奏曲 《敦煌魂》

点奏　左右手轮流依次快速弹相同或不同的音，这是筝的常用技法。

谱例 2-153：

何占豪曲 《临安遗恨》

和弦及复调　因古筝双手都可弹弦，和弦、复调都可在它有音的条件下演奏，右手旋律、左手织体伴奏是它常用的技法。例如：双手都是旋律（或复调），这在不按音的条件下可演奏。

谱例 2-154：

郭亨基曲 《采莲》

谱例 2-155： 朱晓谷改编　民间乐曲《一枝花》

谱例 2-156-1： 高为杰曲　民族室内乐《韶Ⅱ》

谱例 2-156-2： 高为杰曲　民族室内乐《韶Ⅰ》

第四节　同类乐器简介

蝶式筝　是上海音乐学院何宝泉在传统筝的基础上设计出来的，装有49根弦，并以五声音阶交错，音域共四个八度，半音齐全。

注：因装有弦勾，在原有的 D、E、#F、A、B 上面可较为迅速地转到 D、G、C、F、♭B。

多声弦制筝　是中央音乐学院李萌以传统筝为基础改革的古筝。

如古筝协奏曲《月下》的定弦：

注：在一个筝上。

改革的箜篌　音域较宽，并且有一段音域可以像古筝一样压颤音。

压颤音区

此外，还有多种改革古筝，在此就不一一列举了。

古筝流派较多,也各有特点。如:

浙江派:代表人物王巽之等,风格手法丰富,特别左手可移到码右,和右手同时弹奏旋律和音乐织体。目前筝的不少技法取自浙派。

山东派:代表人物赵玉斋等,风格朴实无华,铿锵有力。

潮洲派:代表人物林毛根、郭鹰等,风格委婉旖旎,多彩多姿。

河南派:代表人物曹东扶等,风格明快豪放,粗犷高亢。

客家派:代表人物罗九香等,风格古朴典雅,委婉秀美。

另外,陕西筝、内蒙筝都很有特点。

第七章 古 琴

古琴,又称七弦琴,在春秋时期孔子时代已是广泛流行的乐器了,到唐代出现古琴谱,为今天通行的"减字谱"。明、清两代文人整理出大量琴谱,并得到保存和流传,目前有成千首琴曲。通过各流派琴家打谱,供演奏的琴曲越来越多。

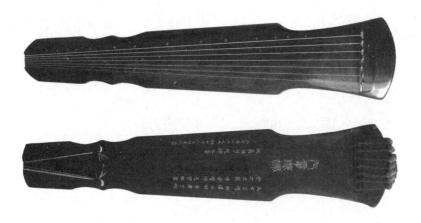

图 2-7 古琴

第一节 调

古琴七根弦定弦为:

低音区浑厚有力,中音区宏实宽涌,高音区尖脆纤细。常用调是 F、C、♭B、D。

古琴有七弦十三徽,十三徽是泛音音位,如图:

以上第一行是徽间度数;

第二行是徽数;

第三行从第七徽左右泛音相同,以第一弦固定音高为例;

第四行按音实音(左右不同),以第一弦固定音高为例。

注:七根弦的音也可随乐曲需要而用不同定弦,如《广陵散》的定弦。

第二节　技　法

古琴目前有两种记谱法,一是"减字谱",各种技法都在减字谱中;另一种按琵琶技法套用,其中也有古琴技法符号,但常用的还是减字谱。现略介绍几个技法组合的字。

𢮑　左上角:左手指名。　右上角:徽序。　木、勹:右手指法。　二:弦序。

𣁳　急下徽外发音(时间停长一些)。

拏　很快演奏。

𢹂　慢上在七徽六。

氾　泛音起。

止　泛音止。

谱例 2-157：

傅雪斋演奏谱《梅花三弄》

谱例 2-158：

张子谦演奏谱《梅花三弄》

谱例 2-159：

吴景略演奏谱《梅花三弄》

注：以上三例都是同一曲同一段落的泛音段，音基本相同，但节奏、速度不同（例2-157和例2-159相同，但例2-158更活泼些），故弹琴人都有"打谱"本领，打谱不是简单订技法、速度，而是根据各流派琴人的演奏特点确定旋律，"打谱"是有一定演奏水平的琴家方能胜任的工作。

特别提示：

不学古琴很难看懂减字谱，对于作曲家来说，只是把音写出来，是远远不够的，关键要靠弹琴人去把每个音的技法标明，当然这里有技法连接、音色变化、音乐形象的体现，都靠琴家了，二度创作难度更大。

虽然古琴谱打成五线谱并画了小节，但它的神韵远不能用节奏和小节的强弱拍来感受，如《广陵散》中的一段：

谱例 2-160：

《广陵散》

注：这一段的节奏非常活，严格地说是不能用小节框出来的，更不能用 $\frac{4}{4}$、$\frac{2}{4}$ 标注，主要是给不懂减字谱的人做参考。为此，琴家龚一和其他琴家用琵琶的技法结合古琴的技法，用在古琴曲中，这一方法还没广泛普及，但可作为参考。

一、右手技法

抹　（木）　食指向里弹弦。

挑　（乚）　食指向外弹弦。

勾	(勹)	中指向里弹弦。
剔	(弓)	中指向外弹弦。
托	(乇)	大指向外弹弦。
劈	(尸)	大指向里弹弦。
打	(丁)	无名指向内弹弦。
摘	(兦)	无名指向外弹弦。
轮	(合)	无名指、中指、食指依次连续向外弹弦。
叠指	(叠)	在根弦或相邻的两根弦上急速抹勾。
拨	(八)	食指、中指、无名指三指同时向里弹弦。
刺	(申)	食指、中指、无名指三指同时向外弹弦。
伏	(伏)	刺后即掩息弦声。

二、左手技法

大指	(大)
食指	(亻)
中指	(中)
无名指	(夕)
上滑音	(卜)
下滑音	(氵)

连线，在减字谱中各种标法：①左手按弦，右手弹弦后左手滑动，改变音高：隹、上、下、艮、豆、立等。②装饰音。

罨	(四)	无名指按弦后，大指在上一音位扣弦出声。
抓	(爸)	大指、无名指同时按住一根弦的两个音位，大指将弦板起，得原无名指所按的音高。
带起	(巴)	抓起(爸)、放(方)或用无名指拨弦都用此符号。
推出	(扎)	中指按弦后将弦推出（为不碰弦，一般都在一弦上演奏）。

注：以上技法在减字谱中都有，但只是减字谱中的一部分，无法代替减字谱。

古琴的流派是它的特点，从《梅花三弄》的一段泛音可以看出一些不同流派演奏的特点。目前有川派、浙派、诸城派、广陵派、岭南派、虞山派、梅庵派等。

古琴几千年的发展在旋法、曲式结构、演奏技法上都给后人留下了丰富的遗产。

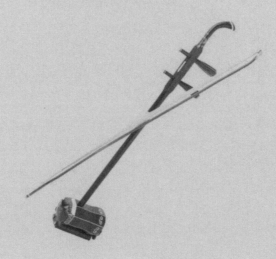

第三编　拉弦乐器

第三编　拉弦乐器

在中国民族乐器中,拉弦乐器是出现较晚的一组乐器,从宋代开始,奚琴(也称嵇琴)是最早的拉弦乐器的前身。唐宋时,凡来自北方和西北各族的拨弦乐器统称胡琴,元朝用于宴乐,"胡琴制如火不思,卷颈龙首,二弦,用弓捩之,弓之弦以马尾"(《元史·礼乐志》)。看来胡琴原是统称,宋、元后逐渐把胡琴称为弓弦乐器。而现在在汉族地区流行的有二胡、高胡、中胡等。

几十年来,胡琴在不断改革,特别是二胡和低音弦乐,如下图:

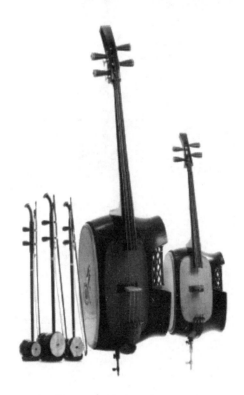

图3-1　香港中乐团环保胡琴系列:高胡、中胡、二胡、低音革胡、革胡(由左至右)

胡琴在民间被多种乐队、戏曲乐队作为主要乐器使用,如京胡、二胡、高胡、板胡、坠胡、四胡,都担任不同地域、不同风格的主奏乐器(伴奏乐器),更是中国民族管弦乐队的重要声部,人数最多,二胡是拉弦乐组的主要乐器。

第一章　二　胡

二胡(传统二胡,又称南胡)是拉弦乐器中最有代表性,也是最流行的一种,特别是南方地区的民间音乐、戏曲音乐中二胡是不可缺少的主要乐器(戏曲中称主胡)。近代作曲家刘天华先生把它推上了独奏舞台。几十年来作曲家创作了不少优秀的二胡曲,也出现不少优秀演奏家,为二胡的艺术发展起到极大的推动作用。

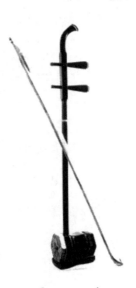

图 3-2 二胡

第一节　调

二胡为两根弦,采用纯五度定弦法,常用定弦音为 d^1a^1,实音记谱,根据乐曲的需要,也可移低或移高大二度,因是金属弦,定弦太低或太高都影响它的音色和音量,当然也可纯四度定弦。

在二胡音域内各种调都可演奏,但常用调为 D、G、C、F、♭B,另外 A、E、♭E 也可用,其他调因二胡无指板,所以音准的控制有难度,在一定条件下,一般以调高或调低半度弦来适应不常用的调,如 ♭D、B 等调。

注:为了适应某些二胡独奏曲的需要,有"二泉"琴,"长城"弦,即在演奏"二泉映月"时,用特制的弦琴筒也大些,以满足音乐形象塑造的需要。这是一种尝试,也许是乐器改革的过渡吧!

二胡虽然可以演奏各种调,但几个主要的常用调和调式、空弦音、把位、滑音等有一定关系,并有一定风格。

如空弦音是 D 调,即 do–sol 弦,发音明亮,如《空山鸟语》。

谱例 3–1:

刘天华曲 《空山鸟语》

如空弦音是 C 调的 re–la 弦,发音秀气、柔和。

谱例 3–2:

曾加庆曲 《山村变了样》

如空弦音是 ♭B 调的 mi–si 弦,可拉出风格性强的乐曲。

谱例 3–3:

黄海怀移植　东北民间音乐 《江河水》

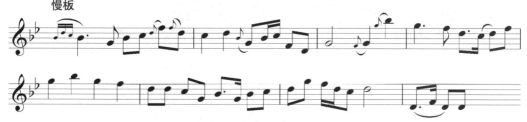

如空弦音为 G 调的 sol–re 弦,发音坚实、有力。

谱例 3–4:

陈耀星曲 《战马奔腾》

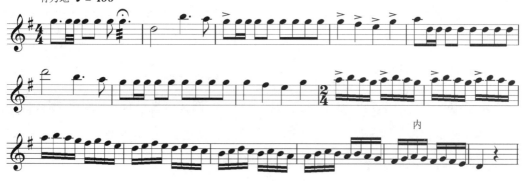

如空弦音为 F 调的 la–mi 弦发音柔和，地方或少数民族风格常用。

谱例 3–5：

黄海怀曲 《赛马》

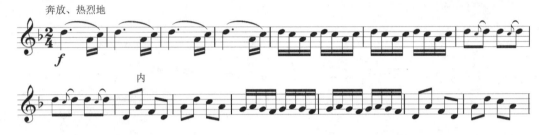

特别提示：

每个以定弦音选调的都有它独特的风格，当然这也是相对的，以现代技法写作二胡曲并不受以上"调"的影响，但必须充分考虑空弦音、换把等的使用。

"把位"是和调紧密结合的：

do–sol 弦，换把以 do（或 sol）为支点，从 d^1 至 a^3 共四个把位。

sol–re 弦，换把也以 do（或 sol）为支点。

la–mi 弦，第一把位内食指按 do、sol 两音，并兼按 si、fa 两音。

re–la 弦，第一把位每指按一音或用食指按 fa、do 两音，并兼按 mi、fa 两音。

以上四种定弦的指法（调），除第一把位不同外，第二把位开始都以 do 或 sol 为支点换把，不同风格主要表现在第一把上，当然现在也发展到按音级换把，即一指一把的用法。

第二节　音域、音色、音量

二胡的音域：

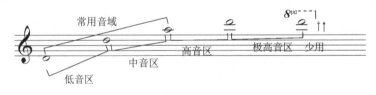

注：↑↑为无固定音高的极高音。

二胡也是乐队的主要旋律乐器，歌唱性很强，中低音区音色优美、柔和，高音区明亮，音色、音量较统一，极高音区音量渐小、渐细，内弦较柔和，外弦较明亮，超过 a^1 以上的音可用内弦也可用外弦，以音色统一、换把方便为主。

谱例 3-6:　　　　　　　　　　　　　　　　　　　苏安国曲 《海峡情思》

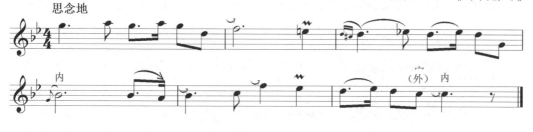

谱例 3-7:　　　　　　　　　　　　　　　　　　　刘天华曲 《良宵》

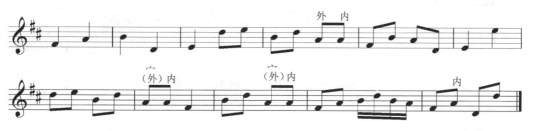

以上谱例是以求得音色的变化使 b^1、a^1、c^1 音在不同弦上演奏，还有求得音色统一。例如：

注：如 a^1 音用外弦空弦音演奏，在音色上就不统一。

另外，a^1 音还因旋律的进行或跳把，里外换弦的方便，音色的统一而用不同的弦演奏。一般来说上行用外弦音多，下行用内弦音多，当然不止 a^1 音。阿炳的《二泉映月》在用内外弦上堪称典范。

谱例 3-8:　　　　　　　　　　　　　　　　　　　阿炳曲 《二泉映月》

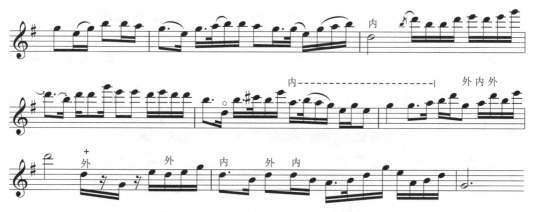

注：此曲是用 sol-re 定弦,高八度记谱,如用二胡 re-la 定弦是实音记谱,第二小节 g 音用内弦不用外弦,第五小节第三拍开始为把位方便和音色变化用内弦并多处使用。第七小节第三拍用外弦空弦音勾弦,为跳把方便,第四拍 d 音用外弦空弦音也为音色统一。

音量大小与演奏记谱法有直接关系(空弦音的音量正常情况下共鸣最响),用分弓音量大(见谱例 3-4),用多音连弓,音量相对就小。

也可以长时间在内弦或外弦演奏。

谱例 3-9： 朱晓谷曲 《对板与彩腔》

谱例 3-10-1： 钟义良曲 《春诗》

谱例 3-10-2:

刘天华曲 《月夜》

第三节 技 法

二胡的演奏技巧是很丰富的,随着创作乐曲增多,技巧也在不断地发展。

空弦: ⌒（0）有内外空弦两个音,也称定弦音。

外弦: 外　　外弦定弦音 a^1。

内弦: 内　　内弦定弦音 d^1。

例:

注:"内""外"是用汉字标注,在演奏时必须遵守。也有用指序来标内、外弦的,演奏者一看便知。

一、右手技巧

分弓 ⊓∨ 一音一弓,不分速度节奏,发音清晰。如用满弓,力度很强,如用弓前端快速分弓叫快弓,速度可极快。分弓可分出弓 ⊓ 与进弓 ∨,一般来说,出弓可强可弱,进弓比出弓弱,可连续出弓（速度不快,力度极强）或进弓（力度较弱）。

谱例 3-11:

张晓峰、朱晓谷曲 《新婚别》

谱例:

注:连续出弓是另一种技巧,每个音都是重音。

连弓 ⌒ 在连线内都用一弓演奏。

谱例 3-12:

吴厚元曲 《竹韵》

顿弓 ▼ 发出短促音,如是分弓,音量可强可弱,速度可快可慢。

谱例 3-13:

黄海怀移植　东北民间乐曲 《江河水》

连顿弓 ⌒▼▼▼ 用一弓奏完连线内的顿音,音量较弱。

谱例 3-14:

抛弓 九 是跳弓一类的弓法,演奏时将弓提起,乘势向下一抛,奏出两个或三个极短促的跳音。

谱例 3-15:

刘长福曲 《草原新牧民》

抖弓 (碎弓、颤弓) 快速在一音上进出弓,音速不能低于三十二分音符。音量可弱可强,这在演奏时和弓的部位有关。

谱例 3-16:

林聪、姚盛昌曲 《离骚》

跳弓 ▼ 快速分弓，也可用连弓(连跳弓)。

谱例 3-17-1：

段启诚曲 《苗岭早春》

注：跳弓是此曲的特点之一。

谱例 3-17-2：

王建民曲 《第二二胡狂想曲》

拨弦 ＋ ① 左手按弦，右手可拨内外弦。
② 在不影响主音的情况下，左手任何一指（除小指外）按弦，在它上方的手指拨弦。

谱例 3-18：

黄海怀曲 《赛马》

还有一种，右手食指拨外弦，中指无名指勾住弓毛拉里弦。

击琴筒 X 弓杆击琴筒，例： 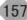 常模仿打

击乐效果，如左右再拨空弦同时使用也可

谱例 3-19-1：

陈耀星曲 《战马奔腾》

注：仿马蹄声是此曲的特点之一。

谱例 3-19-2：

王永德曲 《摘棉》

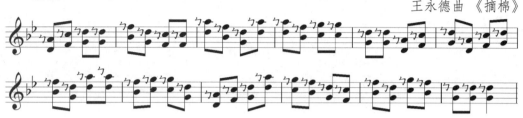

二、左手技法

指法

1. 按弦。根据旋律的音响及音乐力度、速度、音色的变化要求,左手指在弦上进行的各种切弦动作。

2. 指序符号。

一、二、三、四指　　一指(食指),二指(中指),三指(无名指),四指(小指)。

特别提示：

一般来说,订指法演奏员订得较多,但关键的弓法和指法,作曲家能订最好。

谱例 3-20：

刘文金曲 《三门峡畅想曲》

注：第六小节第二拍,两个音也是用内弦,这和按下小节第一个音内弦是有关的。

颤音　tr　有短颤音和长颤音,颤音通常为大二度,但也有标明度数的升降记号(也可分上颤音、下颤音)。

谱例 3-21：

王建民曲 《天山风情》

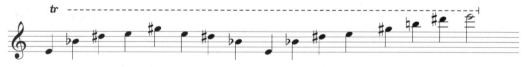

谱例 3-22：

金复载曲 《春江水暖》

特别提示：

短颤音在二胡作品中是非常普遍的技法之一。

滑音 ①上滑音↗由低音滑向高音,幅度可大可小。

谱例 3-23:

刘天华曲 《空山鸟语》

②下滑音↘由高音滑向低音,幅度可大可小。

谱例 3-24:

刘光宇曲 《蚂蚁》

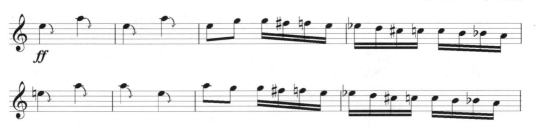

注:以上都是用同一手指进行滑音。

回滑音 ↘↗ 由本音滑向高音再回本音,叫上回滑音;由本音滑向低音再回本音,叫下回滑音。

垫指滑音 ⌒ 一手指按音,保持不动,另一指紧贴着向下滑向另一个音。例如:

注:除垫指滑音外,垫指在江南丝竹演奏中是很重要的技法之一。例如:

泛音 ○(◇) 分自然泛音和人工泛音,自然泛音比较明亮,人工泛音比较纤细。

谱例 3-25:

朱昌耀、马熙林曲 《江南春色》

谱例 3-26：

胡登跳曲　丝弦五重奏《阳关三叠》

谱例 3-27：

王建民曲《第一二胡狂想曲》

弹轮 左手（或右手）用琵琶轮指的技法在弦上依次（或一指，或多指）轮弦，（左手弹得空弦音）或右手弹轮或拍皮面，比较常见。

注：左手一或二指在弦上来回弹也叫勾（勹），如

击弓　X ①用弓杆击琴筒得打击乐声音。

②弓子略高于琴筒，用推弓、弓毛敲击琴筒产生顿、跳音。

例 1：

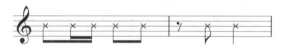

例 2：

双音　以空弦音纯五度为基础，弓毛擦内外弦，左手可在任何音级出现双音，节奏力度强，调性模糊。

谱例 3-28-1：

车向前曲《满江红》

谱例 3-28-2：

高韶青曲 《蒙风》

谱例 3-28-3：

关乃忠曲 《追梦京华》

揉弦 揉弦是无处不在的技法，为的是美化音色，加强表现力。揉弦有：慢揉、中揉、快揉、滑揉、轻柔、重揉、压揉、迟揉等技法。

特别提示：

揉弦有三种方法，手指压、腕压及两者结合揉弦，当然也可处理不揉弦，也是一种效果。

注：《江河水》中，有不少地方都用压揉方法（遇 sol 和 do 用）揉弦，有些乐曲有地方戏或戏曲风格用压揉法较多，如刘长远的《河南小曲》、赵震霄、鲁日融编曲的《秦腔主题随想曲》等。北方风格乐曲中，柔滑音用得更多了，故不在此一一列举。

如：

重揉

滑揉

注：可滑到标出的音，也可滑到不固定的音。

迟揉

压揉

快揉

也有不用"千斤"的纯五度定弦，如《弹乐》d-a（见谱例 3-29）；也可八度定弦，如《人静安心》（见谱例 3-30）。

谱例 3-29：

孙文明曲 《弹乐》

谱例 3-30：

孙文明曲 《人静安心》

第二章 板　胡

板胡据载有三百多年的历史,是极具特色的拉弦乐器。与中国其他的胡琴类乐器相比,板胡最大的特点就是音量大,音色清脆嘹亮,尤其擅长表现高亢、激昂、热烈和火爆的情绪,同时也具备优美和细腻的特点。

在北方戏曲、曲艺乐队中起着重要作用。如秦腔、碗碗腔、眉户、同州梆子、窝宫腔、合阳线戏、晋剧、蒲剧、上党梆子、哈哈腔、晋北道情、潞安鼓书、豫剧、曲剧、怀梆、平调、河北梆子、老调梆子、评剧、山东梆子、莱芜梆子、枣梆、吉剧、龙江剧、二人转以及南方一些剧种如绍剧、婺剧等。

从 20 世纪中叶开始,一批演奏家以独奏的形式让板胡活跃在舞台上,获得了听众的认可和喜爱。创作的一批优秀的作品,奠定了板胡在舞台艺术中的地位。

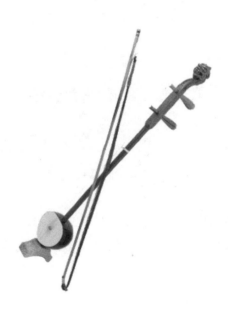

图 3-3　板胡

第一节　调

板胡分为高音板胡、中音板胡、次中音板胡、低音板胡,它们的分类是从戏曲中来的。

高音板胡: 纯五度定弦,低八度记谱。

常用调 C、D、F、G、♭B。

中音板胡： 纯五度，也有纯四度定弦。实音记谱。

如 g^1–d^2 弦常用调有 C、♭E、F、G、♭B。

如 a^1–e^2 弦常用调有 C、♭E、F、G、A。

低八度记谱：

次中音板胡和低音板胡比中音板胡定弦低小三度或纯四度。

注：次中音板胡和低音板胡在晋剧中使用较多。

特别提示：

板胡虽是戏曲音乐中的主奏乐器，但也是常用的独奏乐器。除以上常用调外，在独奏曲中也有转不常用的调。另外，如临时改定弦(无论纯五、纯四度)用的调更多了，这也是板胡的特点之一。

第二节　音域、音色、音量

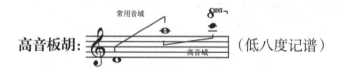

高音板胡常用音域为两个八度，独奏曲中也可有更高的音。音色明亮、高亢，音量可大可小，因弓毛等制作上的特点，音量是弦乐中最大的。

谱例 3-31：

何　杉编曲　河南民间音乐　《大起板》

虽然高音板胡擅长演奏明亮、高亢的乐曲，但同样可演奏旋律优美、动听的乐曲。

谱例 3-32： 刘明源编曲 《月牙五更》

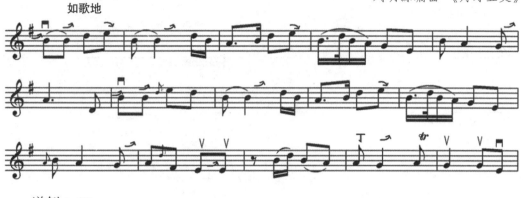

谱例 3-33： 彭修文编曲 《大姑娘美》

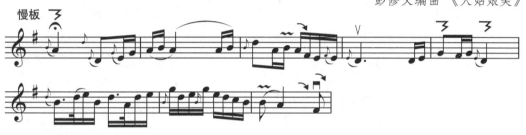

中音板胡：

（实音记谱）

中音板胡常用音域两个八度，但可再高四五度，有些独奏曲还可以写得更高。它共鸣大，音色浑厚、柔和，高、中、低音色较统一。在陕西郿鄠剧中常有欢音（花音）和苦音以 mi 和 la 为主音为花音调式，又称软音。以 fa 和 si 为主音的为苦音调式，也称硬音。

谱例 3-34： 刘明源编曲 《郿鄠连奏》

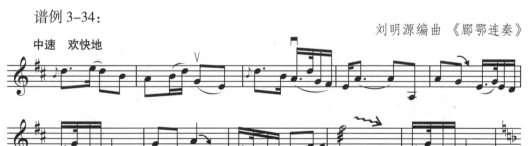

注：此曲低八度记谱，比较明快。

另外以 fa 和 si 为主音的苦音调式，升 fa 音演奏得要偏低一些，降 si 音要偏高一些，可用 ↑fa 或 ↓si，也可成微分音。

谱例 3-35：

吉　喆曲　《秦川忆事曲》

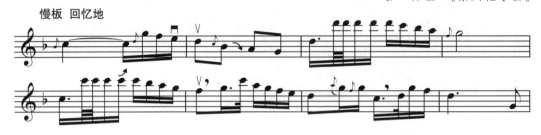

第三节　技　法

板胡的基本技法和二胡相同，但有些虽演奏符号相同，但演奏技法不完全一样。

一、右手技法

全弓　全 在运弓时拉满弓（弓尖、中弓、弓根）。

垫弓　ᴈ ᴈ 前为拉弓演奏的垫弓，后为推弓演奏的垫弓。

如： （见谱例 3-33）

连顿号　用以一弓奏完连线内的顿音，音与音之间需断开。

谱例 3-36：

刘明源改编　《月牙五更》

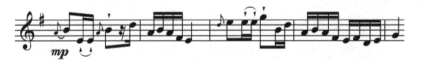

颤弓（碎弓）　一般板胡颤弓用弓尖急速推拉为多，当然也可用中弓颤弓，力度较强。

顿弓　▽▼ 三角记号中实心的演奏符号比空心的演奏符号演奏起来更加短促。

例1 　　　　例2

谱例 3-37：

彭修文编曲　《大姑娘美》

谱例 3-38：

牛宝志曲 《春耕》

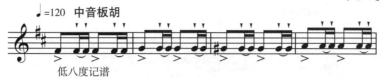

双音　利用弓毛和弓杆同时擦两弦，但只能演奏纯五度的音程。（定弦纯四度只能演奏纯四度音程。）

二、左手技法

弹弦　+ 左手手指往外弹弦。

谱例 3-39：

李　恒曲《秦川情》

勾弦　⌐ 左手手指往里勾弦。

谱例 3-40-1：

张长城、原　野曲 《红军哥哥回来了》

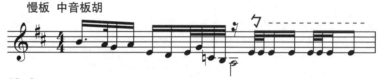

谱例 3-40-2：

赵国良曲 《河南梆子腔》

大上滑音　↗ 超过三度上滑音在板胡中用得较多。

谱例 3-41：

阎绍一曲 《花梆子》

大下滑音　↘ 超过三度下滑音在板胡中用得较多。

谱例 3-42：

赵国良曲 《河南梆子腔》

谱例 3-43：

赵国良曲 《河南梆子腔》

垫指滑音 分上、下垫指滑音，一般以二个或三个手指在弦上共同做滑音动作。

如：

压弦 一种颤音方法，将手掌贴在琴杆上，手指垂直用力把弦往掌心方向压，随即复原，如此反复多次得音。

谱例 3-44：

郭富国编曲　刘明源改编 《秦腔曲牌》

滑揉弦 手指以原位音为中心上下滑动。

谱例 3-45-1

何　彬编曲 《大起板》

谱例 3-45-2：

刘　均编曲　李秀琪改编 《影调》

间歇 ↷ 小的停顿，在板胡中常用。

谱例 3-46：

彭修文编曲 《大姑娘美》

抠弦 〰 一只种颤指法，将手掌中空，不贴琴杆，手指用力往里抠弦，使音升高，随即复原，反复多次。

谱例 3-47：

《牛保志真理》选段《梦见媳妇来看我》

抠揉 〰 在抠弦的同时，手指有节奏地上下波动。

尾颤音 ——〰 先演奏平音后颤指。（不同于揉弦）

泛音 ○◇ 和二胡相同可使用自然泛音和人工泛音。

注：板胡左手有时带指套演奏，这和戏曲风格性演奏的滑音有关。

第三章 高 胡

高胡,是广东音乐的主奏乐器,因民族乐队缺少可以与二胡相应的弦乐高音乐器,随即在乐队中出现。开始时,以用腿夹琴筒的演奏方法来演奏,音色和二胡有一定差距。现已和二胡演奏方法一致,技法也基本相同。

图 3-4 高胡

第一节 调

高胡的定弦音是 $g^1 — d^2$,也有定 $a^1 — e^2$ 等。实音记谱,可演奏各种调,但 G、$^\flat$B、C、D、F、$^\flat$E 调常用。

谱例 3-48 是 D 调,以 $a^1 — e^2$ 定弦的一段,它脱离了广东音乐的演奏风格,和二胡的演奏技法统一。

谱例 3-48：

雷雨声编曲　高胡、筝I、筝II三重奏 《春天来了》

注：此例是三重奏《春天来了》高胡的华彩乐段，较有代表性。

谱例 3-49 是广东音乐的古曲，用 g^1—d^2，C 调是广东音乐的基本调。

谱例 3-49：

甘尚时订指法　古曲 《一枝梅》

谱例 3-50,是用 G 调演奏的,在广东音乐中有大量的创作乐曲,此曲由吕文成创作。

谱例 3-50:

吕文成曲 《渔歌晚唱》

第二节　音域、音色、音量

高胡是在乐队中担任弦乐的高音乐器,在高、中、低音域中均是清脆明亮的音色。

它在弦乐中虽然不能代替二胡,但增加了弦乐的亮度,延伸了弦乐的高音音域。

第三节　技　法

高胡的技法同二胡,因它是广东音乐的主奏乐器,所以在演奏中又有它自己特有的技法,"加花"、"装饰"、"滑音"是它的三大特色。

一、左手技法

小上滑音　↗上滑小三度。

小下滑音　↗上滑二度。

小下滑音　↘下滑小三度。

小下滑音　↘下滑二度。

大滑音　╱╲一般上、下滑音四度以上。

注:以上技法参见谱例 3-48、3-49。

打音 ㄨ 在本音的上方大一音或二音。

见谱例 3-49、3-50，有时打音在本音高的后面做赠音处理。

带指 W 带指装饰音。

下例是广东音乐名曲《雨打芭蕉》中一段有代表性的乐句。

谱例 3-51：

何柳棠传谱　甘尚时演奏谱　《雨打芭蕉》

第四章 中 胡

第一节 中 胡

中胡体型比二胡大比传统大胡小,技法同二胡,也是一件十分灵活的乐器。低音区比较丰满,但带有鼻音;中音区是它最好的音区,音色厚实;高音区音色渐细。

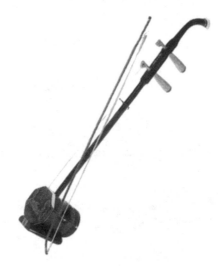

图 3-5 中胡

它的定弦音是:g–d^1 ，根据需要也可改变定弦音。

中胡用高音谱号实音记谱,有时可用中音谱号实音记谱 。

常用音域:

在乐队中一般用中胡的常用音区,它不仅可和二胡构成和弦,也可以独奏形式出现。用中胡写独奏曲并不多,但从几首乐曲可看出它是完全可胜任独奏曲、协奏曲的主奏乐器。

谱例 3-52：

刘洙曲　中胡协奏曲《苏武》

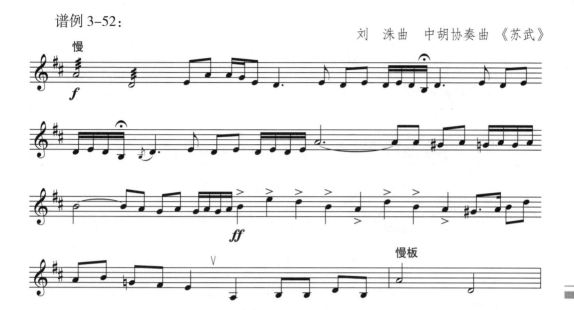

注：此谱例描写了苏武的思念祖国之情，苍劲有力，很适合用中胡表现。

中胡接近马头琴的音色，有些独奏曲用它表现内蒙古音乐的风格，也很有效果。

谱例 3-53：

刘明源曲《草原上》

注：此谱例用中胡加上马头琴的技法，拓宽了中胡的表现力。

谱例 3-54：

刘明源曲 《牧民归来》

注：此曲用 $a-e^1$ 定弦，边拉边拨，用滑音表现牧民归来的喜悦之情。

特别提示：

中胡在乐队中虽以弦乐的中音乐器出现，但从音域上讲，它并不是通常意义的中音乐器。而目前乐队中又少不了它的存在，它可以加厚并扩展二胡的音色、音域，并能过渡到弦乐低音声部，这是它的价值所在。

第二节　小中胡

小中胡　比中胡略小，同中胡定弦相同，音色比二胡低沉，不及中胡淳厚。

谱例 3-55：此段改用小中胡演奏。

朱晓谷曲　二胡协奏曲 《祝福》

谱例 3-56：

刘　洙曲《苏武》

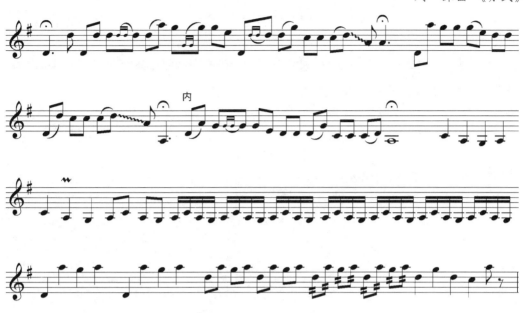

注：这是中胡协奏曲中的一段华彩段。

第五章 京 胡

京胡是京剧的主要伴奏乐器,随着民乐的发展,它也常出现在独奏、重奏、协奏、合奏中,因此了解京胡是十分必要的。

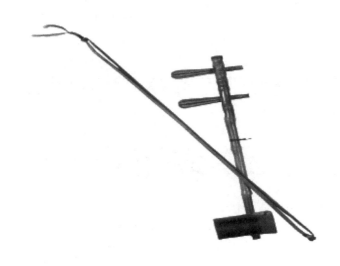

图 3-6 京胡

第一节 调

京胡的调是根据不同腔系而定的,如老生、花脸的二黄基本定 E 调。老生、花脸的西皮是 E 调(la-mi 弦)或 F 调(re-la 弦),但一个是定 B-#F 弦;一个是定 #C-#G 弦。旦角和小生二黄是 A-E 弦,西皮是 #C-#G 弦。

常见的京胡定弦有四种,按传统称为:二黄:$\underline{5}$—2;反二黄:1—5;西皮:$\underline{6}$—3;反西皮2—6。定弦是固定的,而定调是不同的。除了不同腔系外,有的也根据演员的嗓音定调,上下可移二度。

京胡定调不仅受到声腔系统、乐曲内容、行当特征、演员嗓音条件等方面的制约,还要和把位联系在一起。

第二节 音域、音色、音量

京胡分为二黄京胡和西皮京胡。

二黄：

（实音）

西皮：

（实音）

注：旦角西皮可定 E（同二黄），也可定 D 调，一般都是低八度记谱。

京胡是京剧唱腔伴奏的灵魂，在常用音域内其音量可大可小，常用音域以上的高音区音越高随之的音量越细弱。西皮京胡的常用音域音色高亢、明亮，二黄京胡的常用音域音色圆润、清亮，常用音域以上的音色尖锐、紧张。

京胡常用第一把位伴奏，只有在演奏"花过门"或乐曲高潮时使用第二把位，这也是它的旋律走向特点之一。

第三节 技　法

京胡和二胡技法大致相同，但它自成一体，与二胡也有许多不同之处。

一、右手技法

拉弓　⟶　向琴筒外运弓。

推弓　⟵　向琴筒方向运弓。

拉弓和推弓在二胡演奏中记号为 ⊓、∨，一般拉弓较强，推弓较弱，但京剧中京胡往往在强音上用推弓。戏曲的强音概念不同于一般按节拍强弱的形式，如 $\frac{2}{4}$ 拍不一定第一拍强第二拍弱，只有熟悉它的旋律发展规律才能更好地明确强弱关系。

谱例 3-57：

谱例 3-58：

选自《卓文君》——绿柳丝丝映画楼

注：上两例可看出在弱拍上是强音节。

连弓（不同弦） 连弓一般用在同一弦上，但京胡在不同弦上连弓是常用技法。

带弓 也称附点连弓，使连弓用得更轻巧、自如。

谱例 3-59：

注：多用在推弓上。

二、左手技法

打音 丁 是京胡常用技法之一，目的是对音进行装饰。

双打（颤音） tr 是和单打音相对而称，在弱拍上颤音（双打）的用法，也是京胡演奏的特点。

谱例 3-60：

滑音 滑音与京胡技法和京胡风格紧密相关，上滑音、下滑音常用小二、大二、小三度。

①上滑音：由低音向高音的滑动。

②下滑音：由高音向低音的滑动。

③上回滑音：即由本音上滑再回至本音。

④下回滑音：即由本音下滑再回到本音。

泛音 。左手按弦"先虚后实"的泛音震动指法技巧，是京胡演奏中一种特有的色彩音，可使本音刚劲、饱满、有力。在同音中用得较多。

直音 －控制按弦力度，似保持音。模仿人声，丰富演奏音色，减少不必要的噪音。

反弦 超越第一把位的音往往用内弦演奏。

随着民族乐曲创作的繁荣，京胡在乐曲中的运用也逐渐增多。

谱例：5-61：

赵季平曲 《庆典序曲》

京剧曲牌《夜深沉》等，已被改编为协奏曲、合奏曲、重奏曲和独奏曲等多种形式的民族器乐曲。

第六章 坠 胡

第一节 坠 胡

坠胡,又称二弦,流传在河南、山东、安徽和河北一带,在地方戏曲曲剧、吕剧中担任主要伴奏乐器。它的琴筒可用铜板或红木制成,用蛇皮或木板蒙面。多采用四、五度定弦,$a-d^1$、$g-d^1$(实音记谱)。

图 3-6 坠胡

坠琴,又称"坠子",是河南坠子的主要伴奏乐器。由小三弦改革发展而成,木质面板,定弦同坠胡。

图 3-7 坠琴

坠胡、坠琴音域：

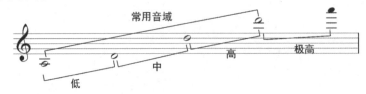

常用调 G、F、C、D 等，但在戏曲伴奏中因演员而异，可用其他调，吕剧多用 E 调。

坠胡空弦为 a–d^1（例 a），用高音谱表实音记谱，三根弦的坠胡空弦为 d–a–d^1（例 b）。

例 a

它的音域是从 a 到 d^3：（常用音域）

例 b

注：将弓毛分两半，利用弓毛和弓杆同时可奏两音或三音。

三根弦坠胡音域从 d 到 d^3。

坠胡、坠琴右手弓法主要有慢弓、快弓、分弓、连弓、连断弓、顿弓、连顿弓、抖弓，左手主要有滑指揉弦、颤音、打音及各种滑音、泛音和拨弦。滑指揉弦（〜〜）和长距离大滑音是坠胡、坠琴最具特色的技法。

谱例 3-62： 马光陆、车　健编曲　独奏曲《家乡的喜讯》

坠胡的音色极有特点,强弱对比大,低音区粗犷、厚实,常用音域刚劲、饱满、宏亮;高音区清亮、高亢,有浓郁的地方风格。

坠胡技法同二胡,但因有指板,与唱腔能妥贴配合。

谱例3-63:

河南曲剧 《陈三两爬堂》

注:坠胡一般跟唱腔。

谱例3-64:

吕剧《四平腔》(坠琴)节选一段过门

注:以上两例大跳、滑音很有特点。

谱例 3-65:

林乐培曲　民乐合奏《秋决》

注:此曲是用坠胡模仿人声窦娥的倾诉,极有特点。

坠胡的泛音清亮,常用自然泛音如下:

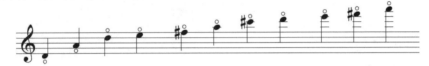

坠胡善于演奏和弦,纯四、纯五、纯八、大小六、大小三及三音和弦(三根弦的坠胡)。

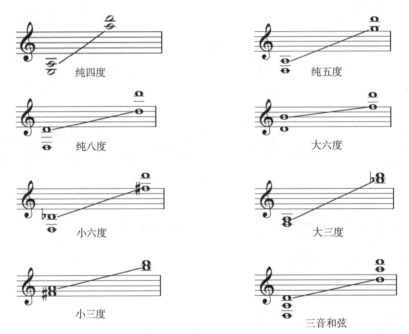

谱例 3-66:

陈宝洪演奏　民间乐曲《凡字调》

注：此例定弦为 $c-f-c^1$，低音以空弦固定双音演奏模仿管乐。

谱例3-67：

吕剧演奏段

注：此谱例用滑音的特点很明显。

第二节 雷 琴

雷琴，在坠胡的基础上加长琴杆，加大琴筒；音量大，音域宽，音色柔和、圆润；有大小之分，它用铜板制成琴筒，用蛇皮蒙面，具有模仿人声、多种管弦乐器和打击乐器演奏的音响效果，俗称"大雷拉戏"、"单弦拉戏"等，技法同坠胡，多用外弦。

雷琴定弦（高八度记谱）技法同坠胡。

小雷音域同大雷,发音比大雷高八度,右手持弓,左手握外弦调琴轴,以转动琴轴改变音高。

图 3-8 雷琴

谱例 3-68：

曾和耘曲 《我把青春献山乡》

注：此乐段是双音演奏。

第七章 革 胡

第一节 革 胡

因民间和戏曲乐队大都以中、小型为主,在低音声部通常用大胡、低胡,而在民族管弦乐队中就显得单薄,就要用到西洋管弦乐队的大提琴、低音提琴来代替,20世纪50年代,上海音乐学院杨雨森先生根据大提琴的原理改制成为新的低音弦乐器——革胡。如图:

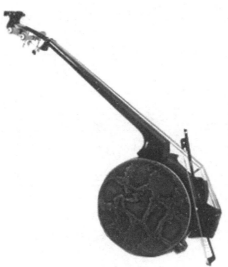

图 3-9 革胡

后人在此基础上改革了低音革胡,几十年来也出现了不少其他经过改革的低音乐器,如大琶琴、仿马头琴,上海民族乐器一厂近期研制了叫大瓷琴和低音瓷琴比较成功,为的是探索并解决弦乐的低音声部问题。

革胡初期用皮制面板,因出音慢以及环保问题,现在由木质以及合成材料做面板。

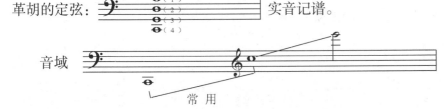

除低音外,革胡还担当次中音声部,故可用低音、次中音及高音谱号记谱。

a 弦明亮,d 弦厚实、饱满,G 弦柔和,C 弦低沉、圆润。

革胡共鸣大、余音长,左右手技法和二胡在拉、推(出、进弓)、滑、打、颤、揉大都相同,不同之处在于它有指板。拨弦是其常用的技法之一,Pizz(拨弦)、arco(拉弦)。例如:

演奏双音四、五、六度很方便,二度、七度、八度较难,三度不易。例如:

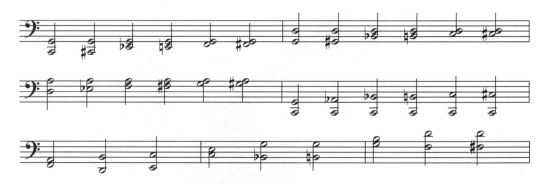

开放的三或四和弦及转位都较易,原位属七和弦较易。 例如,三音和弦:

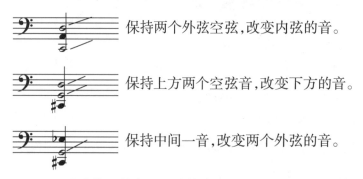

保持两个外弦空弦,改变内弦的音。

保持上方两个空弦音,改变下方的音。

保持中间一音,改变两个外弦的音。

注:以此类推可构成不同结构的三和弦。

如:四音和弦

保持任何两个或三个或一个空弦音构成四音和弦。

注:以上只是举几例说明,最后一个和弦没有保留空弦音。以上三音和弦或四音和弦都是用琶音演奏。

它有十四个自然泛音(不重复)。

虚按四度可得人工泛音。

革胡是一件很灵活的乐器,在乐队中它不受速度的限制,革胡为乐队里稳定的低音乐器。

第二节　低音革胡

如图:

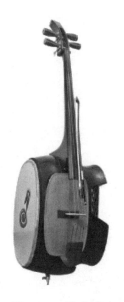

图 3-10　低音革胡

低音革胡在革胡的基础上制作而成,定弦 G、D、A_1、E_1 ,高八

度记谱,音域: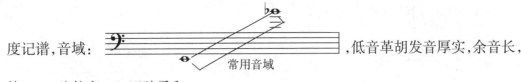,低音革胡发音厚实,余音长,第一、二弦扎实,三、四弦柔和。

G弦上自然泛音:

低音革胡单音和双音常用,三和弦、七和弦少用,弹拨和拉弦都较灵活,但演奏快速乐句没有革胡清晰。

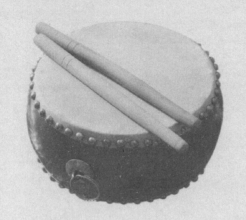

第四编　打击乐器

第四编　打击乐器

中国打击乐器品种繁多,形式多样,这里着重介绍常用的汉族打击乐器。

在汉族戏曲音乐及各地吹打、丝竹、说唱等音乐和民间歌舞中,打击乐器无处不在,并发挥着极其重要的作用。戏曲音乐用于渲染戏剧气氛、刻画人物,对打击乐器的运用已形成一套体系。

打击乐可以独立演奏也可与其他音乐形式结合,如与吹管乐器结合形成吹打音乐:苏南吹打、山西吹打、西安鼓乐、福州十番、绛州锣鼓、舟山锣鼓等;与吹弹乐器结合形成丝竹音乐:江南丝竹、广东音乐、福建南音、常德丝弦、四川扬琴等;与说唱结合形成说唱音乐:京韵大鼓、河西大鼓、梅花大鼓、乐亭大鼓、东北大鼓、湖北大鼓等;与歌曲舞蹈结合形成民间歌舞音乐:龙船、花鼓、腰鼓、龙舞、秧歌等。这些都是以打击乐为主要烘托手段形成的艺术形式。

目前,打击乐按其制作材料可分为三类。

皮革类:大鼓、定音鼓、小鼓、排鼓、板鼓、腰鼓、八角鼓、渔鼓、杖鼓、太平鼓、手鼓、扁鼓、乐鼓、铃鼓(有不蒙皮的)等。

竹木类:梆子(南梆子)、拍板、木鱼等。

金属类:锣、钹、钟、方响、磬、铃等。

还有不常见的石类:如磬。下面以皮革类、竹木类、金属类分别讲述。

第一章　皮革类

鼓在民间传统制作工艺中一般以兽皮为原料,大小不一,有蒙两面的,如小鼓、大鼓;有蒙一面的,如板鼓、八角鼓等。

少数民族的鼓在汉族地区使用得越来越多,如维吾尔族的手鼓、傣族的象脚鼓、壮族、苗族的铜鼓。

第一节 大 鼓

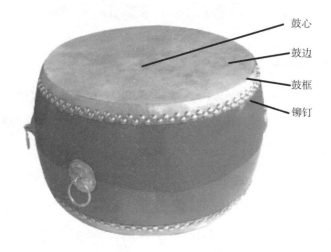

图 4-1 大鼓

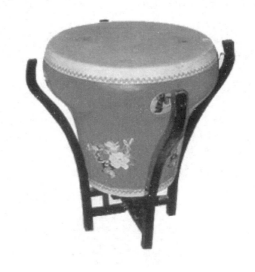

图 4-2 花盆鼓

 大鼓一般有尺寸大小,有直径两公尺的大鼓(一般放在"鼓楼"),在民间及民族管弦乐队中常用大鼓、定音鼓、花盆鼓(如图4-2),尺寸一般十八到二十寸,最大的有一米左右。

 大鼓属于打击乐器中的低音乐器。强击声音宏大,气势磅礴;弱击可制造不安的气氛。一般有击鼓心、鼓边、鼓框、铆钉四种打击位置。另外,还可鼓槌互击,当然这不是由击鼓发出的音色。

击鼓心 D 声音宏亮,饱满。

谱例 4-1:

周荣寿、周祖馥整理改编 苏南吹打 《将军令》

击鼓边 T 平击鼓边有撕裂感,极其强烈。

谱例 4-2:

李民雄曲 《龙腾虎跃》

注: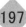为击鼓边,也可写成 | TTTT DDDD | ("T"代表鼓边,"D"代表鼓心),或用文字临时标注。

谱例 4-3:

李民雄改编 京剧曲牌 《夜深沉》

注:♩为击鼓心,♩为击鼓边,♩为轻击鼓边。

击鼓框　X 音响改变击木声,节奏强烈。

谱例 4-4：　　　　　　　　谭盾曲　民乐合奏　《西北组曲——第四乐章〈石板腰鼓〉》

注： 为击鼓框。

击鼓钉　G 刮奏,属效果声,有刮鼓框效果。

谱例 4-5：

互击槌　q 左右手握槌相互击,发出击槌声。

谱例 4-6：

注：以上技法临时在谱上标。

技法：

单击(左) 或(右) 右手鼓槌或左手鼓槌单击鼓,常用击鼓法可连续单击,可轮流单击(是滚奏主要的技法)。

双击双手用鼓槌同时击鼓,音量大。

谱例 4-7：

注：\\ 为双槌击鼓。

闷击 ≥ 用一只手或槌压鼓面，另一只手用槌击鼓面，发出闷而短促的音，音量骤减。

谱例 4-8：

李民雄曲　民乐合奏　《龙腾虎跃》

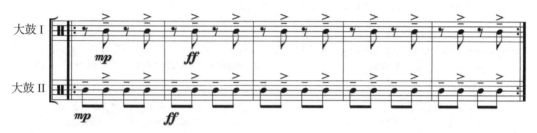

压奏 同闷击，用手或槌击鼓面后不抬起，发出鼓的音色，但较弱较闷。如用手或槌，可用文字标明。

摇奏 双手握鼓槌中段，两头击鼓面（也可单手），发出滚奏但较弱的声音。

滚奏 是鼓常用的技法，为渲染音乐形象，可强奏可弱奏；可强到弱，或弱到强；可鼓心至鼓边，也可鼓边至鼓心滚奏。

例：

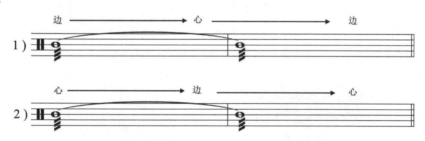

轻奏 可在鼓的任何部位轻奏。

京剧曲牌《夜深沉》形象鲜明、技法丰富，不少作曲家、演奏家把它改编成独奏或重奏曲。

谱例 4-9：

李民雄改编　京剧曲牌　《夜深沉》

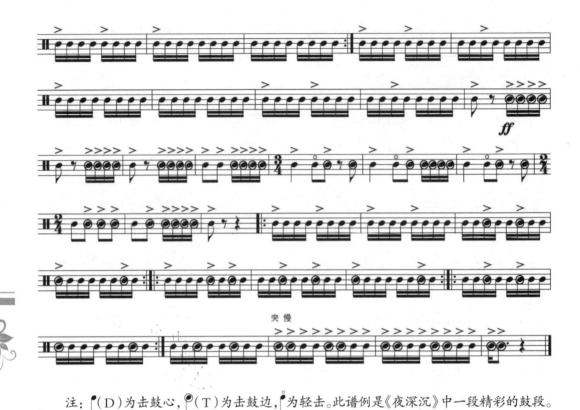

注：♪(D)为击鼓心，♪(T)为击鼓边，♪为轻击。此谱例是《夜深沉》中一段精彩的鼓段。

第二节　定音鼓

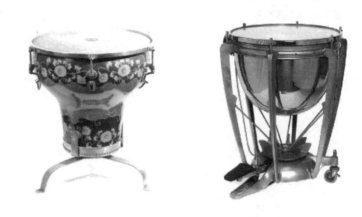

图 4-3　定音鼓

定音鼓，即定音的大鼓，只蒙一面皮，中国的定音鼓（称缸鼓）还是蒙两面皮，交响乐定音鼓是用复合材料合成皮制作，也有用牛皮制作的。定音鼓的音色浑厚、圆润，是

整个乐队的最低音,采用高八度记谱,在乐队中一般用三个至四个定音鼓。通常音域为:

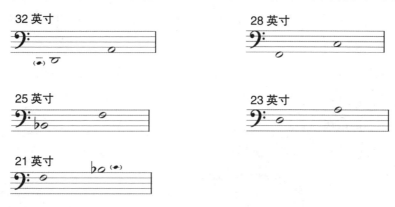

注:21英寸为小型定音鼓。

在乐曲中若要换音要给充分的时间。

技法同大鼓,但只在鼓面上演奏,也可用滑音。

定音鼓的定音大多用主音、属音、下属音、上主音、下中音等调式中的音(现代技法除外)。

谱例 4-10:

第三节 排 鼓

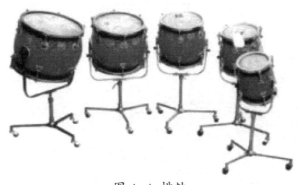

图 4-4 排鼓

排鼓（可定音的小鼓）在打击乐中的重要性越来越大，一般由二至七个数量不等的小鼓组成。有定音，一鼓可正反面分别定两音。由于其换音慢，在乐队中如按乐曲定了音，一般不再改动。

排鼓由小至大为1、2、3、4、5号排鼓，用高音谱号实音记谱，有些乐曲就用鼓序来排列（有音高排序但没有具体音高）。

排鼓有三种记谱法：

1. 以高音谱号实音记谱。例如：

2. 以相对音高记谱（五条线每条为一鼓）。例如：

3. 以大小数字记谱（简谱中用）。如：鼓从小到大依次为1、2、3、4、5。例如：

1444　5444

其可定音域为：

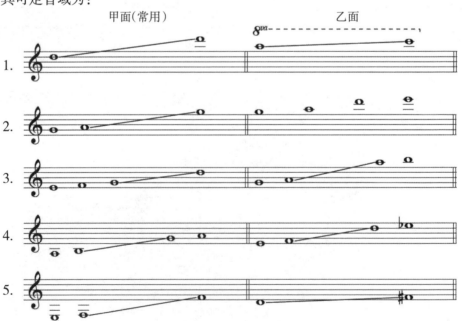

因在敲击甲鼓面时,下鼓面也在震动,为求得协和并且容易把音定准,上下鼓面的定音多为四、五度关系。

排鼓音色明亮、坚实,穿透力强,在热烈欢腾的音乐形象中往往使用它,常作为领奏、独奏乐段出现在大型作品中。

排鼓和大鼓演奏技法相同,只是不能击鼓框,也无鼓钉可击。由于鼓面小只有第五鼓可以演奏"由鼓心至鼓边"(但也少用),其他鼓演奏此技法无效果。

由于排鼓是一人演奏多面鼓,变换鼓是排鼓的特点,但手的顺序若不得法(即不顺手),会导致快速演奏时不流畅以至于击到鼓框,这是写作快速换鼓演奏必须注意到的。

排鼓的制作工艺和鼓皮受温度影响,音准不够稳定,乐曲只是用它的音色出现为多。

谱例 4-11:

<div style="text-align:right">李民雄曲　民乐合奏《龙腾虎跃》</div>

注:此段是排鼓段。

谱例 4-12:

<div style="text-align:right">朱晓谷曲　民乐合奏《丰收情》</div>

注:以上片段是用相对音高记谱,在乐队中突出它的音色和节奏。

第四节　板鼓(拍板)

图 4-5 板鼓

板鼓是单面蒙皮,用双杆演奏,虽没有固定音高,但它是鼓类的高音乐器,因鼓腔大小,也有高、低之分。

小鼓腔大都用于戏曲伴奏,如京剧。

谱例 4-13:

《急急风》

```
锣鼓经 ┌ 八  八搭台 │ 仓七 仓七 ‖: 仓七 仓七 :‖ 仓   仓  │
板鼓  └ X  X X O │ X X X X ‖: X X X X :‖ X X X X │
```

注:《急急风》在戏曲音乐、民间音乐中是常出现的锣鼓段,节奏强烈、急促而紧张,此段上一行是锣鼓经,下一行是板鼓的声部。

大鼓腔多在民间音乐中使用,如江南十番锣鼓。

谱例 4-14:

李民雄整理　苏南十番锣鼓 《快鼓段》

```
0 大八 大八 │ 大 八 八 大八 0 │ 多多多多 │ 多多多多 │
多多多多 多多多多 │ 多 多 乙 多 │ 0 0大八 │ 大大 大大 │ 多大 乙多 │
多 多 大 多 │ 多 大 多多多多 │ 大多多 多多大 │ 大   多.多 │ 乙大 0 │
多大八 大八大 │ 多多多多 多多 │ 大八大八 大八 │ 大八 0 │ 大八 0 0 ‖
```

注:"大、八"为平击鼓面,"多"为点击鼓面,"乙"为休止。

小鼓膛的板鼓音质坚挺、音色清脆、明亮，富于激情；大鼓膛的板鼓音质松脆、干涩，音色柔和，变化较多，它们的余音较短。

双杆（或单杆）平击鼓面，发音强大，双杆（或单杆）点击鼓面发音轻盈。

板鼓在戏曲或民间音乐中，大都和板（又称拍板）同时使用，拍板往往在戏曲唱腔强拍中出现，音量变化不大。但它也可单独使用，如京剧中的"摇板"。

在戏曲音乐中，它是领奏乐器，起着指挥乐队的作用。板鼓（拍板）在新创作的乐曲中用得越来越多，特别在大型协奏曲、合奏曲中表现激动的音乐形象时，能取得一定的效果。

锣鼓代音字对照说明

大锣：

K—仓或匡（大锣独奏；或大锣、小锣、钹齐奏的记号）

Q—顷或空（大锣独奏弱音记号；或大锣、小锣、钹齐奏弱音记号）

小锣：

t—台（小锣独奏）

l—另（小锣弱音）

z—匝（小锣闷音；或作钹、小锣、大锣合奏的闷音）

钹：

C—七（钹独奏，或钹与小锣齐奏）、才（小钹与小锣齐奏）

P—扑（钹闷音）

板：

j—扎或衣（板独奏）

鼓：

d—搭（单签）

d—哆（单签弱音）

B—崩或八（双签同时打）

bd—八搭（双签先后打）

d̄—嘟儿（签轮奏，时间长的叫"撕边"；时间短的叫"攒儿"）

ld—隆冬（单签轻打两击）

dl—哆罗（单签小滚奏）

0（e）—乙（"乙"在读法里并作休止符和切分音用）

第二章　竹木类

第一节　木　鱼

可分单个和大小一组木鱼等两类组合,民间音乐、戏曲中大多运用传统的木鱼（如团鱼状、腹空）如图4-6。乐队使用方型编木鱼为多,如图4-7。

图4-6　传统木鱼

图4-7　方型编木鱼

木鱼是木制,属于打击乐高音乐器,编木鱼是有一定音高排列的准音高乐器,可单击、双击,也可滚奏,灵活方便,音色圆润,音量一般不大,在滚奏时音量可大可小,与鼓的演奏方法相同。例如:

第二节 梆　子

1. 梆子(又称"北梆子"):

图 4-8　北梆子

流行于北方,在梆子戏中常用,为两根粗细不同的实心木棒,长约 20 厘米,一粗一细互相撞击发声,一般在重拍节奏使用。音色扎实、高昂,可强、可弱,是打击乐的高音乐器。

2. 南梆子:

图 4-9　南梆子

流行于南方,长方形木块,中间挖空作为音箱,音色柔和,演奏方法可用单杆或双杆,除作为重拍使用外也可变化应用,同木鱼效果。

第三节 竹　板

图 4-10 用两块凸面,不带竹节的竹片,用绳串联而成,同拍板的用法。

图 4-10　竹板

图 4-11 另一种，将多块用绳串连，用手腕将竹片互击发声。

图 4-11 竹板

图 4-12 还有一种，名为"四块瓦"，将四片竹板分别双手演奏，并可滚击。

图 4-12 四块瓦

第三章　金属类

金属类打击乐种类繁多,但可归纳为两大类:锣与钹(还有壮族的铜鼓)。它们都有高、中、低三个音区,大的(低锣)有直径1.42米,小的(响盏)可放在手心演奏。钹,有大小不同类型,京钹也有不同种类之分。

第一节　锣

锣,铜制,一般有低锣、大锣、京锣、片锣(狮锣)、包锣等。

1. 大锣:打击乐的低音,声音低沉、宏远,一般用单槌击锣面,因锣面大,发音反应较慢,余音很长,可用锣槌止音。有的大锣称低锣,用架子,行走时两个人抬着演奏。

图4-13　大锣

2. 片锣:低音打击乐器,又称狮锣,无卷边,故音色开旷、凋怜。

3. 京锣:是打击乐中的高音乐器。在戏曲中使用较多,音色嘹亮,根据锣心突起处的大小而定它的声音高低(又称锣门),余音较长,可用手或槌做止音用。

图 4-14 京锣

如京剧锣鼓经,"仓"即锣。

例:
《哭头》

搭 搭 | 衣 衣 | 仓 — | 仓 — | 顷 — | 仓 — |

注:"搭"、"衣"为鼓板声,"仓"为锣钹声,"顷"为锣鼓轻击。

例:
《五击头》

搭 台 | 仓 七 | 仓 七 | 仓 |

注:"台"为小锣,"七"为小钹。

例:
《急急风》

八 八搭台 | 仓七 仓七 ‖: 仓七 仓七 :‖ 仓 仓 |

4. 小锣:又称小镗锣,高音打击乐器,用木片敲击声音,发出"台"的轻盈声,带有上滑音效果,常和大锣(京锣)配合使用,可闷击(木片敲击后不离锣面)。

图 4-15 小锣

例:

京剧中的《水底鱼》锣鼓经

<u>台搭搭</u> <u>另另</u>｜台　<u>另台</u>｜<u>乙台</u> <u>乙另</u>｜台　<u>另台</u> <u>乙另</u>｜

例:

《滴滴金》

♩=96

<u>0台</u>｜台　台｜台　<u>台台</u>｜<u>台台</u>｜台　台｜台｜台　<u>台台</u>｜
台　<u>台台</u>｜台　台｜台｜<u>台台</u>｜<u>台台</u>｜台　台｜台　<u>台台</u>｜台　0｜

注:"另"和"台"都是小锣音色。

5. 包锣: 包锣的锣门突出,又称"奶锣",可大小不等构成一组,西南少数民族如壮族、苗族、傣族等都有。音色柔美,余音较长。

图 4-16 包锣

6. 十面锣: 十面锣是准音高打击乐器,小型的可用手拿,大型的要用锣架,流行于浙江东部地区,由大小音高不一的多面锣组成,十面锣为统称,可多可少。排列音高为上高下低,在民族管弦乐队中大多编入常用乐器,多用在热烈、欢腾的音乐形象中,它的记谱法有以下几种。

① 以音高用锣鼓经(有一定的即兴演奏成分)。例如:

丈　<u>壮壮</u>｜丈　<u>壮壮</u>｜一 壮　一 个｜<u>争争</u> 争｜
<u>丈 壮壮</u>　<u>壮壮</u>｜一 壮　一 当｜丈　0 ‖

图 4-17 十面锣

② 以具体音高(一般固定乐队中)。

注：以 D 调七声音阶排列。

③ 以数字或用一行谱记谱。

| 10 | 9 | 8 | 7 | 6 | 5 | 4 | 3 | 2 | 1 |
| 1 | 2 | 3 | 4 | 5 | 6 | 7 | 8 | 9 | 10 |

注：依照锣的大小排列，在民乐合奏中第三种为多，因十面锣是气氛，一般很难和乐队的调同步。

例 4-15：

李民雄曲 《庆丰收》

♩=120 2/4

T 5 5 | T 5 5 ‖: 0 5 0 | 9 7 9 0 :‖ 7 5 5 5 5 |

0 5 1 | T 0 0 | 9 6 9 6 | 8 7 8 7 | T 0 0 |

5 5 5 5 5 | T 9 T 8 | T 7 T 6 | T 5 5 5 5 | 0 5 0 |

T T 5 5 | T 0 | T 5 5 5 5 | 0 5 0 | T 0 ‖

注：用数字写的十面锣谱，从 T 至 1，由大到小，T 为最大一面，第十面，在简谱中用。

例 4-16-1：

前线歌舞团改编 《舟山锣鼓》

♩ = 120　2/4

T　　5　|T　　5　|T. 3　3 3|T. 2　2 2|9 5　6|8 4　7|

9. 8　7 5|0 5　7 0|T　　9 9|T　　8 8|T 7　7|7 6　6|

T 5 5　5 5|T 3 3　3 3|9. 8　7 6|0 5 T　|8 7　6|T　　0|

T. 5　2 1|T　　0　|T. 4　3 1|T　　0　|T　　5　|T　　0　‖

例 4-16-2：

7. 云锣：云锣是由固定音高组成的。民间有不同数量的云锣，但一般不超过15面，在这基础上民族乐队中演奏的云锣有26面或更多。

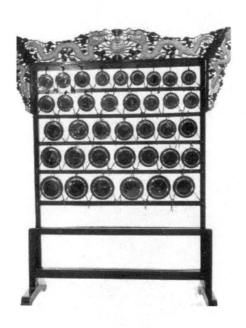

图 4-18　云锣

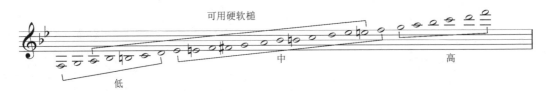

注：以调的不同，可临时更换个别锣。

谱例：4-17：

赵行如、董洪德曲　民乐合奏《旭日东升》

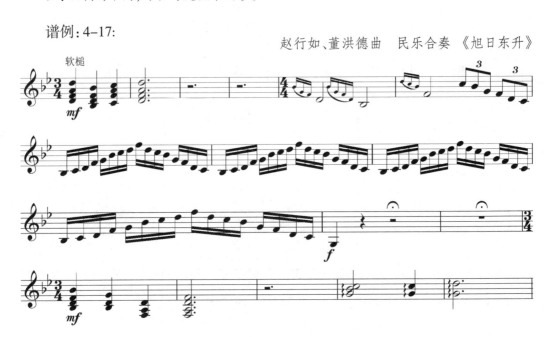

注：此段开始是四槌演奏。

云锣可用硬槌和软槌演奏，硬槌演奏音色明亮，软槌演奏音色柔和，一般用中低音。低音较暗，中音明亮，高音亮而尖（用硬槌），它可用双槌单击也可双击和滚奏，若每手执两槌，可同时击四个音。

8. 磬：有大有小，原是佛乐器，音色丰满而飘逸，极有特点，单槌击，现民乐重奏、合奏中常用。

图 4-19　磬

附：

石制乐器——编磬

图 4-20 编磬

编磬就是把若干只磬排列成一组，余音短、音量轻、音色较干、有庄重感，可演奏旋律。在古代用于演奏宫廷雅乐，是盛大祭典中的一件打击乐器。

第二节 钹

前人把钹的形制分为钹和铙，但今已无严格区分。钹为中隆起半球顶圆形，圆形铜片平而厚；铙中隆起半球顶平，圆形铜片较薄，周边翘起。形制不同，但它们的演奏方法相同。

钹，分为小钹、中钹、水钹、大钹。

小钹又称小镲，是钹当中的高音乐器，音色清脆、明亮。

图 4-21 小拔

中钹又称京钹，多用于京剧音乐中，音色响亮、高亢。

图 4-22 中拔

水钹铜片薄,音色柔和,音量较小,发出"次次"之声。

图 4-23 水钹

大钹又叫大镲,音色宏亮,音量大,是钹中的低音乐器。

图 4-24 大钹

钹的基本技法有平击、闷击、槌击、磨击、边击、交击、震击等,小钹或中钹也可以钹背(隆起的半球)互击。

平击　X 钹面互击,是基本演奏技法。

闷击　∧击钹后钹面不离开,发出"扑扑"的音响。

槌击可用鼓杆敲击钹边,轻击有凋零空旷之感,若用鼓棒重击其声如霹雳般强烈。

磨击　钹面互相磨击发出"沙沙"声,可长可短,可表现焦急感或水声。

注：一般在乐谱中用文字表示。

边击 X ○— 钹边互击，发出轻盈之声，似钹的"泛音"。

交击 ⊥ 一面钹直立敲另一面钹心，多用于小、中钹，可发出碰铃声，音量轻而透，速度不宜快。

滚击（摇击） 有两种方法，一种两面钹互相颤击；另一种用鼓杆轻击钹边，可以单击也可以滚击。

擦击 用革胡弓轻擦击鼓边，产生渐强（音量不大，速度不快）的擦钹效果。

移击在敲击时，左右钹反向移动，发生音色变化，多用于闷击，在京剧中钹常敲击一下，利用自然弹性反向移动，产生颤音效果。

谱例 4-18：

安志顺曲　打击乐小合奏《鸭子拌嘴》

（a）

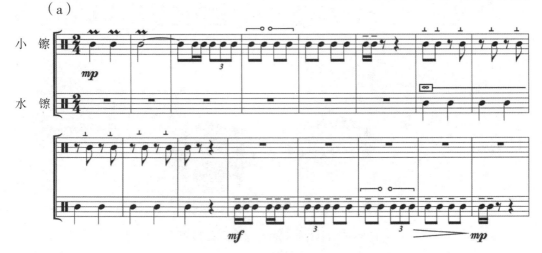

注：为闷击音，同 。

（b）

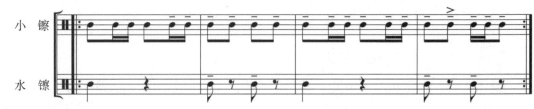

注：此谱例只节选了镲的部分。

谱例 4-19：

袁丙昌曲　土家族打溜子《喜鹊闹梅》

附：

碰铃

图 4-25　碰铃

碰铃互相敲击，发音清亮，是打击乐（钹类）的高音乐器。

附录　部分少数民族乐器音域表

一、吹管乐器

芒筒（苗族）

音列（实音记谱）：

侗笛（侗族）

音列（传统）：

音域（低八度记谱）：

唎咧（黎族）

音列（实音记谱）：

吐良（景颇族）

音域：

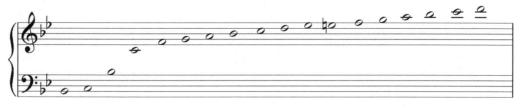

苏奈尔（塔吉克族）

音列：

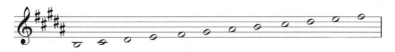

羌笛(羌族、藏族)

音列：

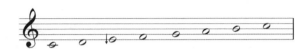

音域：

筚篥(朝鲜族)

音域：

筚篥(白族)

音域及音列：

口簧(彝族,五片竹制口簧)

音域：

口簧(柯尔克孜族,金属口簧)

音域：

二、弹拨乐器

伽倻琴(朝鲜族)

音域(实音记谱)：

热瓦普(维吾尔、塔吉克族)

音域及定弦(高八度记谱):

内弦　中弦　外弦

冬不拉(哈萨克族)

音域(实音记谱):

扎木聂(藏族)

音域及定弦(实音记谱):

内弦　中弦　外弦

独弦琴(京族)

音域(实音记谱):

箜篌

音域:

为压颤音区

三、拉弦乐器

四胡(蒙古族)

音域及定弦(实音记谱):

马头琴(蒙古族)

音域及定弦(实音记谱):(只是其中二种)

马骨胡(壮族)

音域及定弦(实音记谱):

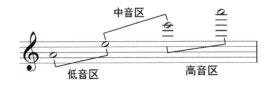

艾捷克(维吾尔族)

音域及定弦(实音记谱):

火不思(蒙古族)

音域及定弦:(实音记谱):

奚琴(朝鲜族)

音域及定弦(现代奚琴):(实音记谱):

独它尔(维吾尔族)

音域及定弦:(实音记谱):

根卡(藏族)

音域及定弦：

藏京胡(藏族)

音域及定弦：

铁琴(藏族)

音域及定弦：

弦子(即必汪，藏族)

音域及定弦：

四、打击乐器

腰铃(即萨满铃，满族)

萨满鼓(满族)

太平鼓(满族)

杖鼓(即长鼓，朝鲜族)

霸王鞭(蒙古族)

手鼓(维吾尔族)

萨巴依(维吾尔族)

厄尕(即串铃，藏族)

羊皮鼓(羌族)

八角鼓(彝族)

竹筒(哈尼族)

脚铃(哈尼族)

象脚鼓(哈尼族)

玎麦波(傣族)

铓(傣族)

竹排琴(即散拉尚,傣族)

达克(即手摇铃,纳西族)

铜鼓(苗族)

蜂鼓(壮族)

冬冬锣(土家族)

长鼓(瑶族)

竹杠(京族)

杵(高山族)

特别提示:

以上吹、弹、拉、打少数民族乐器,如在创作中选择性的应用,对作品音乐形象的烘托会起到较好的效果。有些乐器有高、中、低(如马头琴、札木聂琴等),这里只是常用的乐器。

参考文献

[1] 胡登跳.《民族管弦乐法》[M]. 上海：上海文艺出版社,1982.

[2] 【美】塞廖尔·阿德勒.《配器法教程》[M]. 北京：中央音乐学院出版社,2010.

[3] 中央民族学院少数民族文学艺术研究所.《中国少数民族乐器志》[M]. 北京：新世界出版社,1986.

[4] 人民音乐出版社编辑部.《胡登跳丝弦五重奏曲选》[M]. 北京：人民音乐出版社,1991.

[5] 杨凯.《笛子名曲集》[M]. 海南：南方出版社,1999.

[6] 上海音乐出版社.《中国古筝名曲荟萃》[M]. 上海：上海音乐出版社,1993.

[7] 上海音乐出版社.《中国琵琶名曲荟萃》[M]. 上海：上海音乐出版社,2007.

[8] 上海音乐出版社.《中国竹笛名曲荟萃》[M]. 上海：上海音乐出版社,1994.

[9] 上海音乐出版社.《中国二胡名曲荟萃》[M]. 上海：上海音乐出版社,1997.

[10] 牛长虹.《板胡地方风格技巧练习》[M]. 北京：中国文联出版社,2009.

[11] 乐声.《中国乐器博物馆》[M]. 北京：时事出版社,2005.

[12] 朴东生.《实用配器手册》[M]. 北京：人民音乐出版社,2011.

[13] 王建民.《王建民二胡作品选集》[M]. 上海：上海教育出版社,2006.

[14] 詹永明.《笛子基础教程十四课》[M]. 北京：人民音乐出版社,2009.

[15] 何宝泉、孙文妍.《中国古筝教程》[M]. 上海：上海教育出版社,2003.

[16] 任同祥.《唢呐曲集》[M]. 上海：上海音乐出版社,1989.

[17] 肖剑声、王振先、张树田、赵承伟.《三弦曲集》[M]. 山西：北岳文艺出版社,2002.

[18] 费玉平.《京胡演奏教程》[M]. 北京：人民音乐出版社,2009.

[19] 李民雄.《中国打击乐》[M]. 北京：人民音乐出版社,2001.

[20] 甘尚时.《广东音乐荟萃》[M]. 广州：广东高等教育出版社,2002.

[21] 王军平、王军峰.《胡天泉笙曲集》[M]. 山西：北岳文艺出版社,2002.

[22] 成海华.《扬琴考级曲集》[M]. 上海：上海音乐出版社,2012.

[23] 刘德海.《刘德海琵琶作品集》[M]. 上海：上海音乐出版社,2001.

[24] 魏蔚.《阮考级曲集》[M]. 北京：人民音乐出版社,2011.

[25] 王惠然.《王惠然柳琴作品集》[M]. 上海：上海音乐出版社,2014.

[26] 吴强.《柳琴演奏教程》[M]. 上海：上海教育出版社,2010.

[27] 梁广程、潘永璋.《乐器法手册》[M]. 北京：人民音乐出版社,1996.

[28] 沈诚.《板胡经典乐曲三十首演奏释义》[M]. 北京：人民音乐出版社,2010.